KB082576

영덕대게의
盈德文香이
心觀李亨雨의 수묵편지

영덕문화원

| 목 차

수묵에 담긴 나옹의 마음

영덕의 인물을 붓끝으로 표현한 문인화 전시회에 부쳐

심관 이형수 선생은 영덕읍 남석리 출생으로 한 평생 수묵화와 함께한 영덕의 보배로운 작가입니다.

이번 전시회는 "영덕대게의 맛 영덕문향의 멋" 이라는 제목으로 동해의 절경과 천혜의 자연이 숨 쉬는 곳 영덕과 이곳에서 태생한 역사적 인물로 누구나 존경하고 숭배하는 세 분의 영덕 위인을 그만이 갖는 화법으로 그려내었다.

심관 선생은 오랫동안 시(詩), 서(書), 화(畵) 세 가지의 소양을 갖추고 거기에 평소 고향 사랑하는 마음으로 역사 속의 인물을 영상처럼 살려내어 그들과 대화를 나누는 듯한 작품을 준비하였다.

선생의 작품은 하나같이 자연과 인간이 조화하면서 인물이 들려주는 삶의 철학을 표현하고 있다.

"사랑도 벗어놓고 미움도 벗어놓고 물같이 바람같이 살다" 간 고려 말의 고승 나옹선사가 태어나고 고려 말의 대학자인 목은 이색 선생을 낳은 땅 영덕, 그리고 사랑과 나눔을 실천하며 조선의 큰어머니로 자녀들을 훌륭히 키워낸 장계향 선생이 시집와서 살던 곳, 대게의 맛과 문향의 멋이 넘치는 고장의 역사적 인물을 그려낸 이형수 선생님의 작품 전시회를 진심으로 축하드리며, 그간의 작품준비에 전념하신 노고에 감사드립니다.

2017. 3.
영덕군수 이 희 진

心觀 李亨守 화백의 그림에 부친다.

심관의 그림에는 '고향의 마음'이라는 부제가 붙었다.

그의 그림을 보면 가볍게 시골 고향마을을 걸어가면서 무심코 바라보는 풍경과 같다. 능숙한 솜씨로 가볍게 그린 그림들이 정겹다. 그의 그림에는 장난도 있고 해학도 있고 무엇보다도 자연과 인간에 대한 깊은 사랑이 있다.

그리고 거기에는 시가 있다. 시인들은 보고 듣는 것에 대해서 두겹 세겹 네겹 다른 느낌, 다른 의미, 다른 상상, 다른 표현을 한다. 심관의 그림도 그러하다. 그는 그림마다 실제로 시를 써넣고 있지만 그림 자체가 또한 시이다. 자연 그림, 동물그림, 인물그림 어떤 것을 보아도 거기에는 심관의 시가 숨 쉬고 있음을 느낄 수 있다.

그는 그림을 통해서 고향의 선인들 특히 나옹대사, 목은 선생, 장계향 정부인을 그렸다. 이 그림들에서 우리는 화가이면서 시인이기도 한 심관의 눈을 통해서 이 어른들의 모습을 보면 누구나 다시 한 번 그 높고 깨끗한 선현들의 고매한 인격에 찬탄의 마음을 떠올릴 수 있게 되리라.

나는 내 고향 영덕을 사랑한다. 고향을 생각하면 언제나 어머니의 정회를 느낀다. 심관은 내 고향을 있는 그대로 형상뿐 아니라 정감까지 담아서 내 눈앞에 펼쳐준다.

나는 그가 내 고향 영덕사람이라는 것이 참으로 고맙다.

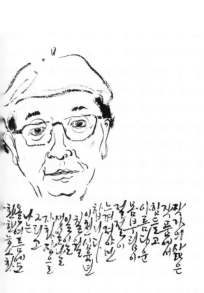

2017년 삼일절에
이 용 태 손모음

5

'영덕 문향의 멋' 전시에 부쳐

추운 겨울을 뒤로하고 어느새 다가온 봄 향기와 봄 햇살과 함께 심관 이형수 작가의 전시회를 축하합니다.

좋은 그림이란 보고 또 보아도 질리지 않는 마음을 밝고 맑게 만드는 마력이 있습니다. 옛날부터 문인 사대부들이 수묵화 중에서 문인화를 즐겨 감상하거나 그려보는 것은 그러한 선비 정신을 살려 어지러운 세상 살이에 정신을 맑게 하는 수양의 한 가지였습니다.

아무리 좋은 말을 했더라도 시간이 지나면 잊혀지고 말지만, 그림과 글은 한번 그려놓으면 수수천년 세월을 삭히면서도 늘 새롭고 신선하여 그리움의 꽃으로 다시 피어난다고 생각합니다. 또한 말은 번역이나 통역을 해야 외국인들도 이해하지만 그림은 세계만국의 공통언어로서 전 지구인이 다 같이 기뻐하며 즐길 수 있는 문화유산이 되는 것입니다.

신관 이형수 선생의 그림을 감상하노라면 시, 서, 화의 맛을 간명하게 간추려놓은 한 폭의 아름다운 경관입니다. 영덕문향의 멋이란 타이틀로 관람하는 사람들에게 영덕 출신의 위인들의 인문학 이야기를 쉽고 자연스럽게 접근하고 이해할 수 있게 전시회로 풀어 두었습니다. 시대가 달라지고 풍경이 달라지고 삶이 달라졌지만 작가가 들려주는 영덕 이야기는 많은 사람의 공감을 얻을 거라 믿어 의심치 않습니다. 그래서 '인생은 짧고 예술은 길다'란 말이 한숨처럼 자연스럽게 나올 것 같습니다.

이번 기회에 많은 사람들이 간명하고도 군더더기 없는 이형수 선생의 문인화를 감상하며 스스로 품격을 높여가는 삶을 즐기며 사람이 만물의 영장임을 긍지로 삶을 풍요롭게 했으면 하는 바람입니다.

청송 야송미술관에서의 전시를 청송군과 군민들과 함께 다시 한 번 감사드리며, 심관 이형수 선생님의 무궁한 발전을 기원합니다.

2017. 3.

군립청송 야송미술관장 이 원 좌

역사와 실존
– 심관의 시서화(詩書畵)일체 언어

이 동 국 (예술의전당 서예박물관 수석큐레이터)

1

　모든 역사발전은 되새김질의 연속이다. 특히 예술은 더 그러하다. 오늘 나의 실존을 토대로 역사를 끊임없이 되새김질 해온 것이 전통이다. 또 그것이 정통이고 전위다. 이런 맥락에서 보면 전통과 전위가 따로 있는 것이 아니다. 가장 전위적인 것은 가장 근원적인 것이고 역사적인 것이다. 어제의 오늘이 내일이다. 우리는 전통과 역사를 자칫 과거지사나 죽은 것, 지나간 것 따위로 간주하는 우를 왕왕 범한다. 아니면 역으로 과거지사에만 몰골 한다. 그래서 오늘 나의 실존과 직결시켜내는 생각이나 행위를 등한시 한다. 우리는 이것을 두고 수구라 부를지언정 전통이라고는 하지 않는다.

　그림으로 논의를 좁혀도 마찬가지다. 그림은 나와 대상의 싸움이다. 그림은 행위를 하는 나를 중심으로 대상(對象)의 재현(再現)이냐 내면(內面)의 표출(表出)이냐의 문제로 압축된다. 흔히 전자가 구상(具象)이라면 후자는 추상(抽象)으로 이해할 수 있다. 하지만 결국 구상이든 추상이든 작가의 자의식(自意識) 표출과 직결된다는 점에서 이 둘은 하나로 통한다.

　그림언어는 내가 지금 실제 사는 공간에 보이는 산 물 꽃 동물이나 나의 내면의 꿈 생각 따위를 역사에서 축적시켜온 결과물, 그것을 우리는 법(法)이라고 부르고 있지만 이 법으로 그려내는 행위이상도 이하도 아니다. 피카소가 되었건 제백석(齊白石)이 되었건 아니면 지금 논의를 하고자 하는 심관 이형수가 되었건 그림을 그린다는 입장에서는 동일하다. 피카소의 입체적(立體的)인 조형언어는 프리미티비즘을 당대 서구제국주의 자본주의의 실존을 비판적으로 해석해낸 결과물이다. 제백석의 현실과 무관한 듯 한 관조적(觀照的)인 필묵언어도 마찬가지다. 동아시아 시서화각(詩書畵刻) 일체(一體)의 전통으로 동과 서, 즉 봉건주의와 제국주의 공산주의가 뒤범벅 된 20세기 중국사회와 자연을 필묵으로 그려낸 것이다. 여기서 주목되는 것은 농민(農民)이라는 제백석 자신의 실존적인 눈으로 문(文)을 녹여낸 것이다.

　결국 그림은 시대와 사회가 다를 뿐 '왜' 그리느냐, 즉 '무엇을' 그리느냐와 '어떻게' 그릴 것이냐 하는 문제로 압축된다. 그림을 그린다는 것은 '왜' 라는 입장에서 시(詩)를 짓는 것이다. '어떻게'라는 입장에서는 문자언어가 아니라 필획과 공간경영이 관건인 조형언어로 작가의 자의식(自意識)을 표출한다는 것이다. 여기서 작가는 자신의 내면을 그리든 실존의 대상을 그리든, 아니면 이 둘을 모두 하나로 그리든 자유다.

2

이런 맥락에서 작금 심관이 실천해오고 있는 문인화(文人畵)는 몇 가지 중요한 점을 우리에게 일깨워 주고 있다. 먼저 무엇을 그리느냐를 보자. 〈붓끝에서 피어나는 고향의 마음 - 심관 이형수의 수묵편지〉(2015년, 서예문인화)에는 고양이 부엉이 닭 개 소 개구리 물고기 토마토 가지 수박 오이 포도 복숭아 수선화 나팔꽃에서부터 인물 산수 동해바다와 오십천 내연산 구룡폭포까지 다양하다. 문인화가는 물론 그림을 한다는 사람이면 누구나 손대는 평이하고도 식상할 정도의 소재들이다. 하지만 여기서 심관과 여타 작가들과의 차이는 이런 소재들이 모두 작가의 실존 생활과 직결된다는 점이다. 바로 고향의 마음을 필묵시심(筆墨詩心)으로 담아낸 것이다. 심관의 고백을 들어보자.

> "내 유년의 살갗에 새겨진 고향 오십 천의 맑은 물과 바람, 모래톱 위의 연두 빛 풀잎과 나
> 뭇잎들, 종달새의 영롱한 소리, 내 몸과 마음속에 늘 남아 있습니다." (앞의 책 3쪽)

그렇다. 이미 심관의 붓 길에 등장한 소는 그냥 소가 아니라 어릴 때 작가와 놀던 소다. 개구리들이 춤을 추는 〈해변의 연가〉는 그냥 개구리가 아니다. 칠포해수욕장에서 첨벙대던 심관 자신이라는 점에서 여느 작가들의 소와 개구리와 다르다. 유년의 기억은 예술가들의 가장 큰 자산이다. 예컨대 제백석을 보자.

| 배고픈 자 반년 양식이 부럽지 않으니 | 充肚者勝半年糧 |
| 출세한 자 그 향기 잊지 마시오. | 得志者勿忘其香 |

말년의 제백석이 채소를 그린 후 적은 화제시다. 그 흔하디흔한 채소나 토란 그림이 나오기 까지는 토란을 다 캐고 나면 들판의 나물을 뜯어먹었을 정도로 궁핍했던 유년의 아픔이 숨어있다. 제백석은 이 그림에서 "가난한 사람의 고달픔은 가난한 사람만이 알 수 있을 뿐, 명문 귀족은 알지 못한다."(〈치바이스가 누구냐 - 중국화거장이 시골 목수〉 34쪽/학고재)는 비판을 출세한 자 들에게 던지고 있는 것이다.

3

심관의 이번 전시의 주요테마는 나옹선사(懶翁禪師, 1320~1376), 목은(牧隱) 이색(李穡, 1328~1396), 장계향(張桂香, 1598~1689)과 같은 역사인물들이다. 바로 작가가 살고 있는 영덕 영해지역 사람들이다. 하지만 출신만큼이나 중요한 것은 심관이 이들 역사인물을 시서화 일체라는 문인화언어로 현재화시켜낸다는 점이다.

청산은 나를 보고 말없이 살라하고	靑山兮要我以無語
창공은 나를 보고 티없이 살라하네	蒼空兮要我以無垢
사랑도 벗어놓고 미움도 벗어놓고	聊無愛而無憎兮
물같이 바람같이 살다가 가라하네	如水如風而終我

위의 시는 우리에게 너무나 익숙하다. 누구나 무의식적으로 흥을 댄다. 절집 어느 입구 매장엘 가도 흔하게 듣는 소리다. 그런데 영덕이라는 공간과 오늘이라는 시간 속에서 이 선시(禪詩)의 작자인 나옹선사가 심관의 필묵으로 재해석되면서 순식간에 영덕이라는 땅이 대게만이 아니라 청정도량으로 전환된다. 해 그림 바닷가 먼발치서 바라보는 나옹선사가 주석했던 장육사 정경은 먼 산의 실루엣에 휘감겨 바다로 바다로 끝없이 굽이친다. 이 자리에 서있는 사람이면 누구라도 '물같이 바람같이' 살다 가지 않을 수 없다. 내친 김에 목은 이색의 〈자경잠(自警箴)〉 한 구절을 보자. 타락한 세태를 누가 이보다 더 적확하게 꼬집어 내겠는가.

모든 이면을 치레하는 자로 날로 더해가고,
안으로 덕을 쌓는 자는 날로 줄어들기만 해서,
가지와 잎이 무성할수록 뿌리는 약해지니 더욱 괴이한 일이다.
근본이 튼튼하다면 그 가지나 잎이 비록 엉성하다고 해도
또한 무엇이 해로우랴.

심관이 목은과 세 아들을 그리며 역시 시서화로 엮어낸 것이다. 근본보다 이면치레에 더 혈안이 된 세태는 600여 년 전이나 지금이나 다를 일이 없다. 영덕 영해의 역사적 깊이는 심관의 역사인물시리즈로 비로소 세상에 제대로 알려진다. 예술의 진정한 힘이란 잘 그리고 못 그리고를 넘어 시공을 초월하는 소통에 있다. 이런 맥락에서 작자의 실존이 빠진 역사그림은 그냥 그림을 위한 그림이자 과거지사 일 뿐이다. 이번에는 장계향은 어떤가. 노비들이 우락부락한 황소를 이끌고 뒤따르며 한바탕 춤을 추는 광경은 해방의 현장이다.

장계향은 늘 노비들에게 참된 마음을 가르쳤다. 너희 스스로가 귀하고 고마운 사람이 되기
도 하지만 저러니까 천박한 인간일 수밖에 없다는 말을 들을 수도 있다. 너희들이 세상 사람
들로부터 업신여김을 당하지 않으려면 제 발로 얻으러 오는 사람들을 업신여기지 말아야 할
것이다. 나는 너희들을 충효당 식구라고 여긴다.

특히 '나는 너희들을 충효당(忠孝堂) 식구라고 여긴다.'는 구절에서 이미 400여 년 전 노비해방을 선언한 조선여성을 만난다. 그것도 영덕 시골 바닷가의 갈암종택 충효당 현장에서 생생하게 만날 수 있는 것은 전적으로 심관의 역사정신 덕분이다. 작가의 고향이 그냥 어촌이 아니라 우리 역사를 움직인 불가(佛家)와 유가(儒家)인물은 물론 여성운동의 본가임을 알게 된다.

4

이렇게 심관은 작가자신의 실존을 역사와 직결시켜 지속적으로 노래하고 있다. 심관의 수많은 작품에서 시서화가 일체(一體)가 되어 시(詩)를 짓고 쓰고 그려내고 있다. 2015년도 작 〈헌수도(獻壽圖)〉를 보자. 집채 만 한 복숭아를 끙끙대며 지고 가는 동자다. 필시 심관의 유년이 지게 짐의 고통을 지고 살아간 역사가 아닐까 의심하게 만든다. 복숭아는 불로장생(不老長生)의 신선도(神仙圖)의 단골손님이다. 그런데 이 작품

에서는 작가 등치보다 훨씬 큰 복숭아가 실존의 어려움을 극복하고자하는 심관의 희망으로 읽힌다.

　지난 봄
　꽃 피어진 자리에

　물과 빛과 바람을 간직하고 세월이 흘러
　아름다운 흔적이 열매가 되어 익었습니다.

　마음으로
　물.
　빛.
　바람.
　세월을 읽었으면 합니다.

　심관은 이 그림의 미학을 세월과 열매의 관계를 고리로 하여 자전적 소설이 아니라 시(詩)로 풀어내고 있다. 꽃이 열매가 되고, 그것도 고향의 물과 빛과 바람을 먹고 결실을 맺었듯 이 그림속의 복숭아는 오늘의 심관이 된 자신의 자부심으로도 읽힌다. 이 즈음이면 문인화에서 시(詩)가 직접 등장하던 그렇지 않든 대수가 되지 않는다. 이미 그림이 시다. 그래서 심관의 복숭아는 여느 작가 여느 그림에 등장하는 복숭아와 동자 소재와 다르다. 복숭아가 심관이다. 다시 2015년도 작 〈와와선정(臥蛙禪定)〉을 보자. 풀잎에 붙어 있는 파리와 그것을 응시하며 연잎에 뒤집어져 자는 개구리 모습부터 해학이 줄줄 흐른다.

　와와선정(臥蛙禪定)들었으니
　파리!
　너는 너의 길을 가거라.

　보통 같으면 개구리가 날름 혀 바닥을 내밀어 파리를 잡아먹고 말 일을 작가는 이렇게 아량 반 희롱 반으로 놀고 있다. 바로 작가자신의 심성이자 심사이기도 하다. 하지만 이런 역사와 작가의 실존이 교차하는 심관의 해학공간과 지금 우리의 문인화의 현실은 다르다.
　'우리시대 문인화(文人畵)가 어디 있느냐'고 작가 스스로들이 자조적인 언어로 반문하고 있는 때가 지금이다. 그럼에도 문인화는 부지기수로 만들어 지고 있다. 크고 작은 공모전에서 수 백점 수천점이 양산되면서 작가들이 탄생되고 있다. 하지만 대나무 난초 목련 닭 따위가 작가의 실존의 문제와는 무관하다. 일상과 무관한 나른하고도 권태로운 붓질이다 보니 태어나면서 바로 죽어가고 있다. 닭만 해도 그렇다. 마침 올해는 닭띠다. 그래서 여기저기 길상(吉祥)의 의미로 많이들 닭을 그려낸다. 그렇지만 하고많은 닭을 그렸으면 조류독감에 수 천 만 마리가 폐사되는 오늘의 현실도 붓끝으로 짚어 볼 일이다. 닭의 지옥이 올해이기 때문이다. 한 줄의 화제로 시(詩)를 읊으며 닭의 혼백(魂魄)을 달래주는 일도 아름답지 않은가. 아름다움을 넘어 생태계가 교란되고 있는 현장고발그림이 된다. 그것이 세상과 소통하는 것이고 세상을 예술이 치유하

는 일이다. 예나 지금이나 앞으로도 분명한 사실은 현장을 떠나서는 제대로 된 작품이 나오기가 힘들다는
점이다.

5

재삼 강조하지만 문인화가로서 심관의 조형언어는 시(詩)언어와 서(書)언어 그림언어가 하나로 만나는 지
점이다. 문인화 자체가 시서화 일체의 산물인 만큼 이 문제는 어느 누구에게나 당연하다. 하지만 오늘날 문
인화 현실은 그렇지 못하다. 앞서 말 한대로 문인화라는 화면공간에 시가 죽었고 서가 없다. 나의 실존공간
과 역사이야기는 생략 된 채 그림만 시서(詩書)와 무관하게 존재할 뿐이다. 문인(文人)이 사회를 주도하면
서 시서화 일체의 문인화가 주류조형언어였던 조선과 달리 문인이 사라진, 더 정확히 말하면 시(詩)를 다루
는 화가가 사라진 현대사회에서는 문인화자체가 관객들에게 소통이 아니라 불통의 벽이 되었다.

지금 와서 보면 20세기 들어 난무한 사군자 문인화 동양화 한국화 수묵화 운운 자체가 다 같은 필묵언어
를 두고 한 말이다. 하나를 두고 이렇게 많은 이름이 만들어진다는 것 자체가 시세 물정에 따라 그 때 그 때
벽에다 또 벽을 세운 것 일 뿐이다. 그렇다. 더 따지면 이 시대 대중들에게는 이제 필묵 자체가 벽이다. 시
(詩), 즉 실존이 사라진 우리시대 사람들에게 문인화는 먹 덩어리이고 물질(物質)일 뿐이다. 검다[black]이
상의 어떤 의미도 감흥도 없다. 그것이 아니라면 현지우현(玄之又玄)으로 우주자연의 오묘(奧妙)한 도(道)
로 상징될 뿐이다. 전자든 후자든 관객입장에서는 실존이 빠진 먹 덩어리 아니면 관념덩어리로 다가올 뿐
이다. 그래서 우리시대는 물질이 관념으로, 즉 먹이 현(玄)으로 직통하게 하는데 에는 작가의 실존을 시(詩)
라는 자의식으로 번안하는 과정이 필수적으로 더 크게 요구되는 이유다.

심관의 문인화 공간에서 시서(詩書)가 차지하는 비중은 거의 그림과 반반이다. 심하게 어떤 경우에는 여
백(餘白)을 중요시하는 문인화에서 솔직히 너무 많은 말을 하고 있다고 느껴질 정도다. '나옹선사' '목은 이
색' '장계향' 시리즈는 시로 인해 그림이 덜 읽힐 정도다. 하지만 이것은 시를 읊고 운용하고 싶어도 그러지
못하는 작가들이 부지기수라는 현실에서 보면 더 없이 큰 미덕이다. 절제의 아름다움은 할 수 있는 능력을
극도로 감필(減筆)해내는 것이다. 심관에게는 시서(詩書)나 그림이라는 언어는 따로 존재하지 않는다. 시가
그림이고 그림이 시다. 요즈음 문인화에 시(詩)가 씨가 말라있는 현실을 감안해보면 더 그렇다. 심관이 문
인화라는 하나의 또 다른 언어를 구사해냄에 있어 화면을 조이고 풀고 하는 데에서 시를 운용하는 작가로
심관만큼 자유로운 사람도 많지 않다. 아예 못하거나 안하는 것과는 성격이 다르다. 심관은 타인의 시(詩)
마저도 내 그림언어와 완전히 하나로 녹여내는 데에도 탁월하다.

비가 개인 날
맑은 하늘이

못 속에 내려와서
여름 아침을 이루었으니

녹음이 종이가 되어

금붕어가 시를 쓴다.

2015년 작 김종삼의 〈비 개인 여름 아침〉이다. 싱그러운 연못 속에 비친 녹음을 유영하는 금붕어의 대담한 구도로 잡아내면서 시서(詩書)를 좌측에 일직기둥으로 배치시키고 있다. 흑과 백의 텅빈 공간을 감싸는 붉은 금붕어와 녹음의 색상경영도 절묘하다. 동해 바다로 통하는 오십 천 나린 물처럼 심관의 문인화에서 시(詩)는 그냥 시가 아니라 그림의 온 몸 생기를 돌리는 핏줄이고 기맥이다.

이런 맥락에서 시(詩)를 누에처럼 주저 없이 뽑아내는 심관의 필획(筆劃) 성격은 그의 작품성격을 기본적으로 결정한다. 일찍이 석도(1642-1707, 石濤)가『고과화상화어록(苦瓜和尚畵語錄)』에서 획의 중요성을 존재와 만상의 근본과 뿌리로 간주한 그대로다.

> 태고(太古)적에는 법(法)이 없었다. 순박(淳朴)이 깨지지 않았다. 순박이 깨지자 법이 생겼다. 법은 어디에서 나왔는가? 한 획(劃)에서 나왔다. 한 획이란 존재(存在)의 샘이요, 만상(萬象)의 뿌리다[太古無法, 太朴不散, 太朴一散, 而法立矣, 法於何立, 立於一劃, 一劃者, 衆有之本, 萬象之根.]

심관의 시서화를 관통하는 일필휘지(一筆揮之), 아니 조곤조곤하거나 잔잔한 일획휘지는 온 화면을 하나로 감싼다. 너무나 당연한 말이지만 이렇듯 심관의 일획은 글씨가 그림이 되고 그림이 글씨가 되면서 시작 때부터 전체를 가늠해 낸다. 그림의 필획이나 시서의 필획이 다르지 않다. 그래서 근 본 그림의 성격을 바꾸자면 필획의 성격을 바꿀 일이다.

다시 제백석으로 돌아 가보자. 그가 20세기 중국을 넘어 세계현대미술시장에서 아크릴이 아니라 필묵으로 동아시아를 대표하는 세계거장이 될 수 있었던 것도 바로 필획(筆劃)에서 비롯된다. 바로 '일도각(一刀刻)'이다. 제백석의 단순 명쾌한 그림도 도법으로 죽죽 돌을 째듯 필묵을 화선지를 경영한 결과다. 친할아버지 외할아버지로부터 시작된 유년의 글공부는 하소기 작법과 그 반대 성격의 필획인 위비(魏碑)쓰기, 또 해행이전의 문자새김인 전각(篆刻)이 혼융일체가 된 청년기의 단련이 토대가 된다. 1901년 39세 때 행적을 보자. "차산음관에서 그림을 그리고 시 짓기에 심혈을 기울였다. 목마른 사람이 물을 찾듯, 독서와 각인(刻印)에서 한 순간도 손을 떼지 않았다"(〈치바이스가 누구냐 - 중국화거장이 시골 목수〉265쪽/학고재)는 기록 그대로 평생을 이렇게 경영해 내었다.

말이 나온 김에 한마디만 더하자. 대체적으로 심관의 문인화 구도는 나무보다 숲에 무게중심이 주어져 있다. 부분보다 전체를 보여주는데 특장이 있다. 그래서 관자들은 이제 부분, 즉 디테일을 더 보고 싶어 한다. 심관의 숲도 숲이지만 나무가 더 궁금해지는 이유다. 예컨대 목은 이색의 〈자경잠〉에 등장하는 한 폭의 소나무 부분도나 내연산 폭포줄기를 위비(魏碑)의 필획으로 써낸다면 어떨까. 위비를 추천하는 이유는 석도가 갈파한 대로 구도이전에 필획(筆劃)이 작품의 성격을 근본 결정하니 말이다. 더욱이 제백석 예술의 결정이 흙과 문(文), 즉 고향의 촌티와 문기(文氣)가 하나 된 지점이듯, 심관의 촌티를 더욱 더 촌 티 나게 해 마침내 흙과 시(詩)가 하나 된 순박(淳朴)의 세계 그 본자리로 돌아가게 말이다.

6

정치도하고 학문도 예술도 하는 문인이 없는 우리시대다. 문인화(文人畫)가 어디 있느냐고 다들 반문하는 것이 오늘의 현실이다. 필묵(筆墨)의 현대적재해석은 차치하고라도 작품의 형식 구도 소재 자체가 구태의연하다. 그러니 수구나 매너리즘의 끝자락으로 간주한다. 오늘날 문인화의 현실을 정확히 간파한 것이다. 그러나 문인과 문인화 이전에 인간과 예술이라는 입장에서 보면 나의 실존의 노래역사가 문인화의 역사고 예술의 역사다. 그런 만큼은 오늘도 내일도 여전히 유효한 가치가 문인화다. 오히려 그 중요성이 오늘날 보다 더 큰 때도 없다.

이제 다시 '무엇을' 그리고 쓰고 노래할 것인가를 고민할 때다. 답은 당연히 나의 실존이고 일상이다. 우리의 실존은 어느 듯 융복합이 키워드인 인공지능[AI]시대 한가운데에 있다. 이제 심관에게 있어 관건은 형식보다 내용이다. 시서화 융복합의 결정체인 문인화라는 형식에 4차 산업혁명을 운운하는 디지털문자영상 시대와 사회의 실존이라는 내용물을 어떻게 담아낼 것인가가 될 것이다.

키보드를 두드리면 두드릴수록 우리 인간은 기계가 될 수밖에 없다. 그렇다면 기계시대 인간이 되는 길은 어디에 있는가. 쓰는 행위, 즉 에크리튀르[ecriture]밖에 없다. 필묵에 의한 획(劃)의 정신성의 고양만이 인간의 길이다. 디지털치매나 중독에서 자유로울 수 있는 길은 여기다. 붓글씨를 쓰면 쓸수록 기계가 인간이 된다. 그래서 필묵언어가 우리가 목도하고 있는 AI사회를 어떻게 노래할 것인가가 문인화의 내일 과제가 될 수밖에 없다. 그래서 로봇과 같이 노는 심관의 필묵언어가 더욱더 중요하고, 더 기다려지는 이유다. 이것이 심관에 대한 필자의 과격한(?) 기대인가. 이제 인간 대 기계, 즉 문명 대 문명의 맥락을 문인화가 응시하고 정면대결 해낸다면 시대정신이나 사회성은 더 극적으로 배가되어 포착될 수밖에 없다. 100년 전 동서가 교차되는 20세기 한가운데에서 필묵전통으로 실존을 정면으로 응시하고 노래해낸 그 대로다. 모든 역사발전은 되새김질의 연속이다. 심관의 붓끝에서 또 다른 차원의 문인화 시대 전개가 기대되는 이유다.(끝)

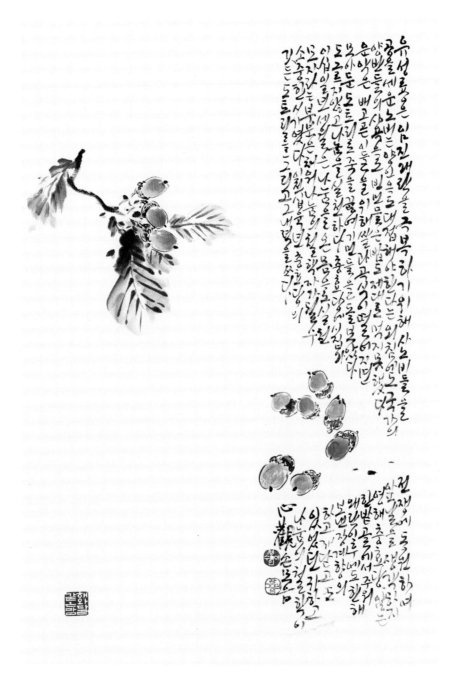

도토리-그 나눔의 철학, 70×46cm, 종이에 수묵 담채, 2016년 11월 作

유성룡은 임진왜란(1592~1598)을 극복하기 위해 사노비를 전쟁에 동원하여 공을 세운 노비는 양인으로 대접해야 한다는 외침에도 국가의 앞날을 생각하지 않는 양반들의 사욕으로 서애의 뜻을 따르지 않아 피폐해진 농토로 인해 빈민들은 밥도 제대로 먹지 못했다.
영해 충효당 운악은 배고픈 이들을 위하여 쌀과 곡식이 떨어지면 한밭골에서 주워 모아 둔 도토리로 죽을 끓여 기민을 돌보았다. 왜란이후에도 한 해도 거르지 않고 나눔을 실천하였다.
충효당에 시집와 보낸 장계향(1598~1680)의 21년 세월은 나눔을 온 몸으로 실천하고, 깨닫고, 또 모자라는 부분은 채워 나눔의 철학자가 될 수 있었던 귀하고 소중한 시기였다.

충효당의 나눔의 철학이 깃던 도토리를 그리고 그 내력을 쓰다.

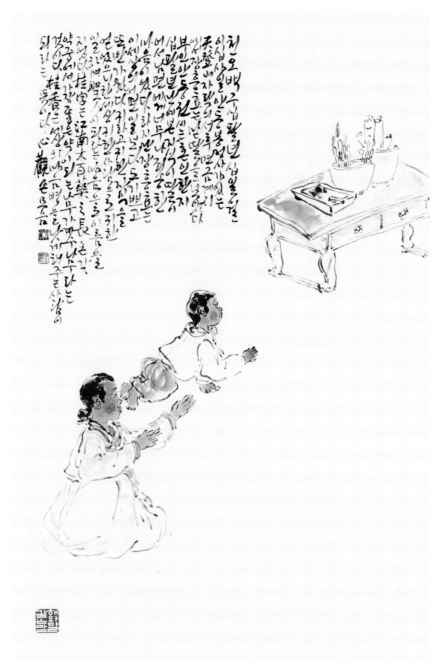

桂香-사람의 마음병을 다스리는 여인, 70×46cm, 종이에 수묵 담채와 커피, 2016년 11월 作

1598년 11월 24일 안동 봉정사가 있는 天登山 자락의 서후면 금계리에서 장흥효는 맏딸을 보았다. 부인 안동 권씨는 혼인한 지 18년만에 본 자식이 딸이어서 죄송한 마음이었다. 하지만 장흥효는 이 세상의 어떤일보다도 기쁘고 또 반가웠다. 귀하고 귀한 자식을 얻었으니 한 세상 귀한 사람으로 귀한 일하며 聖人이 되라는 마음으로 이름을 지었다.

'桂字'는 '江南木百藥之長'

온갖 약 중에서 가장 좋은 약이 되는 나무가 계수나무라는 것이다.

'桂香'은 '세상의 마음병을 낫게 해줄 수 있는 사람'이 되라는 뜻이다.

일월같은 부모은덕, 70×47cm, 종이에 수묵 담채, 2016년 11월 作

자장자장 우리 아가
꼬꼬닭아 울지마라
멍멍개야 짖지마라
억조창생 사람마다
부모없이 어이나며
설마낫다 하더라도
부모없이 자랄소냐
일월같은 부모은공
우뢰같은 부모은덕
'부모은중경' 중에서

身是父母身
敢不敬此身
此身如何辱
乃是辱親身
張桂香 詩 '敬身吟'

이 몸은 어버이께서 주신 몸이니
어찌 감히 공경치 않으랴
이 몸을 함부로 욕되게 함은
바로 어버이 몸을 욕되게 함이라
장계향 시 '경신음'

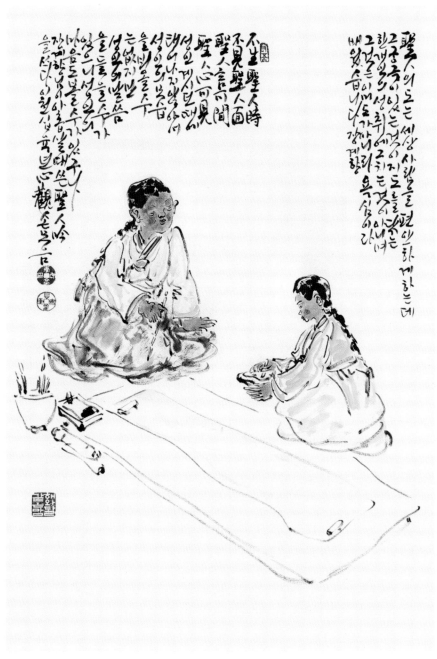

聖人心, 70×46cm, 종이에 수묵 담채와 커피, 2016년 11월 作

聖人의 도는 세상 사람들을 편안하게
하는데 그 궁극이 있는 것이지,
도를 닦는 한 개인의 성취에 그치는
것이 아니며 그것은 이미 도가 아니
라 욕심이라 배웠습니다.
장계향의 말

不生聖人時
不見聖人面
聖人言可聞
聖人心可見
張桂香 詩 '聖人吟'

성인 계시던 때에 태어나지 않아서
성인의 모습 뵈올 수는 없지만
성인의 말씀을 들을 수 있으니
성인의 마음도 볼 수 있구나
장계향 시 '성인음'

참조
• 안동 장씨의 예술세계(2003년 8월)
 경주대학교 대학원 문화재학과 석사학위 논문. 홍필남
• 장계향의 여중군자상과 군자교육관에 관한 연구(2012년 2월)
 계명대학교 대학원 박사학위 논문. 김춘희
• 장계향 조선의 큰어머니(2013년 6월, 한길사 출간) 정동주 소설

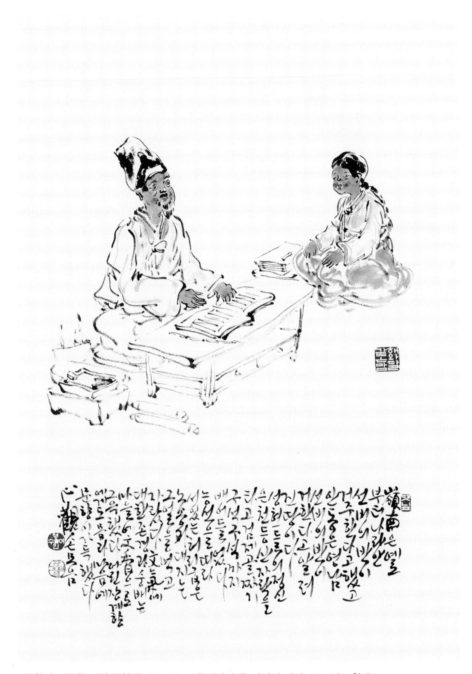

문향이 가득한 어린 張桂香. 70×46cm 종이에 수묵 담채와 커피, 2016년 11월 作

嶺南은 예로부터 나라 안 선비의 반이 거주한다고 했고, 안동은 영남 선비의 반이 거한다고 알려진 땅이다. 선현들의 정신은 천등산 자락을 타고 검제 골짜기 구석구석까지 배어들었다.
능선을 따라 서있는 허리 굽은 노송과 대지는 그 얼을 먹고 자랐다.
文氣에 대한 존경과 숭배로 마을은 文香으로 가득했다. 그런 연유로 어린 장계향에게도 몸과 마음에 문향이 저절로 스며 들었다.

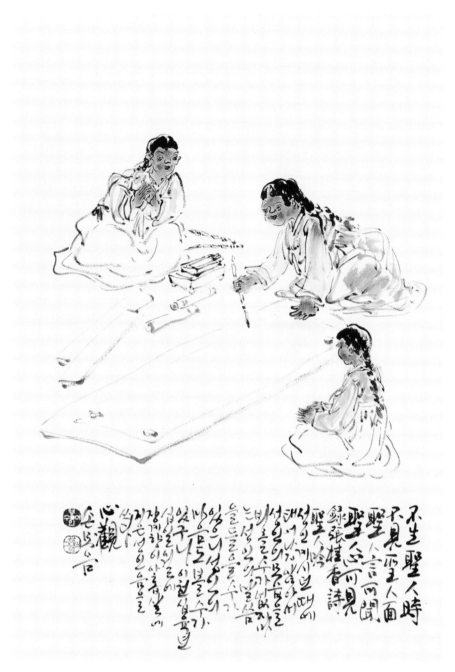

聖人의 心學, 70×46cm, 종이에 수묵 담채와 커피, 2016년 11월 作

고인도 날 못 보고 나도 고인 못 뵈어 고인을 못 뵈어도 예던 길 앞에 있네 예던 길 앞에 있거든 아니 예고 어쩌리
퇴계 '陶山十二曲'
퇴계는 '도산12곡'에서 現前에 살아 움직이는 고인의 '예던 길' = '理'를 모범으로 하여 자신의 삶을 돌이켜 보는 경건과 성찰의 심학을 말하고 있다.

장흥효가 퇴계를 향한 지극한 존경심 때문인지 100년 후 그의 딸 장계향의 '聖人吟'에서 퇴계가 말하는 자신의 삶을 돌이켜 보는 경건과 성찰의 심학을 읽을 수 있다.

성인이 계시던 때에 태어나지 않아서 성인의 모습을 뵈올 수는 없지마는 성인의 말씀을 들을 수 있으니 성인의 마음도 볼 수 있구나 장계향시 '성인음'

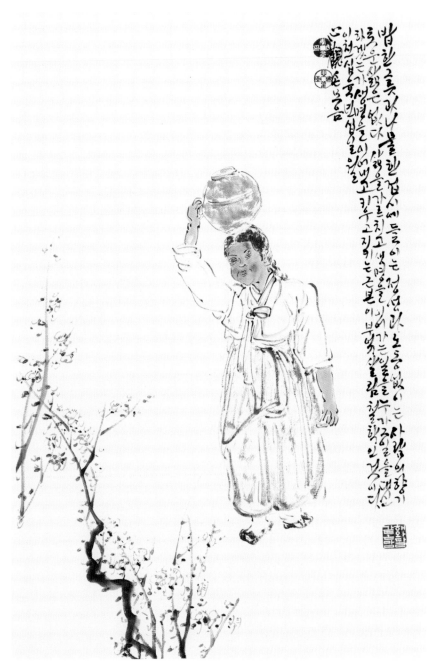

물동이 인 여인, 70×46cm, 종이에 수묵 담채와 커피, 2016년 11월 作

밥 한 그릇과
나물 한 접시에
들이는 정성과 노동 없이는
사람의 향기로운 삶은 없다.
삶을 가르치고 생명을 이어가는 일을
누가 그 일을 대신 하겠는가?

생명을 이어내고 키우고 지키는
근본이 부엌살림 철학인 것이다.

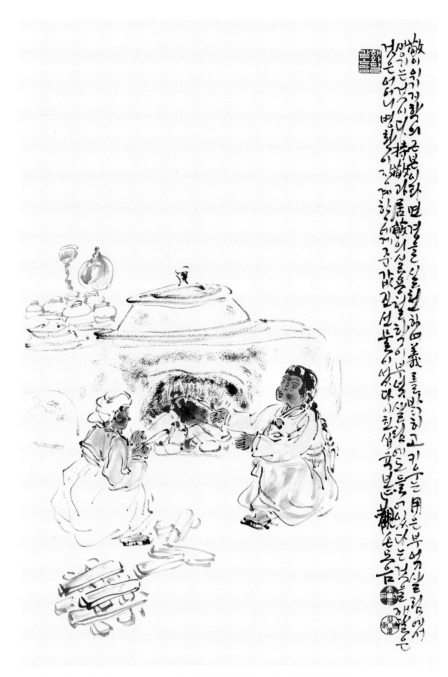

부엌살림은 居敬이다, 70×45cm, 종이에 수묵 담채와 커피, 2016년 11월 作

敬이 위기지학의 근본이라면
敬을 실천하여 義를 밝히고 키우는
用은 부엌살림에서 생기는 것이다.

持敬과 居敬의 실용철학이 부엌살림에도
들어 있다는 것을 깨달은 것은 어머님 병환이
장계향에게 준 값진 선물이었다.

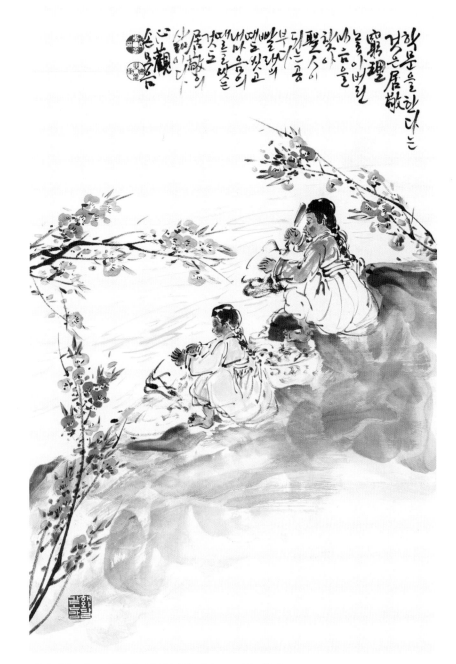

洗心, 70×46cm 종이에 수묵 담채와 커피, 2016년 11월 作

학문을 한다는 것은

居敬窮理

놓아버린 마음을 찾아 聖人이 되는 공부다.

빨래의 때도 씻고
내 마음의 때를 씻는 것도
居敬의 삶이다.

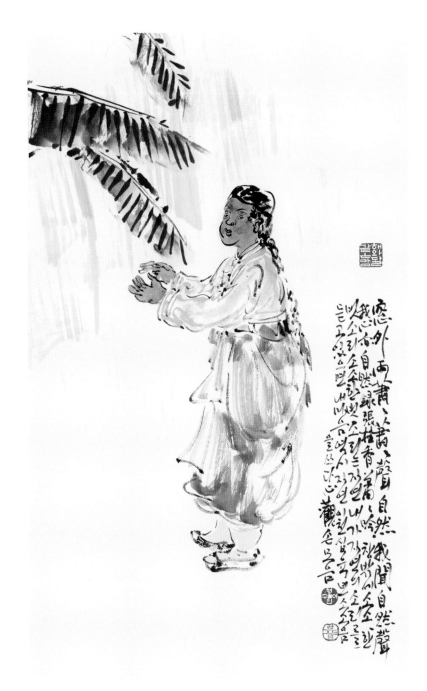

빗소리, 70×46cm, 종이에 수묵 담채와 커피, 2016년 11월 作

窓外雨蕭蕭
蕭蕭聲自然
我聞自然聲
我心亦自然
張桂香 詩 '蕭蕭吟'

창밖에 소소한 빗소리
소소한 빗소리는 자연
내가 자연의 소리를 듣고 있으면
내 마음 역시 자연
장계향 시 '소소음'

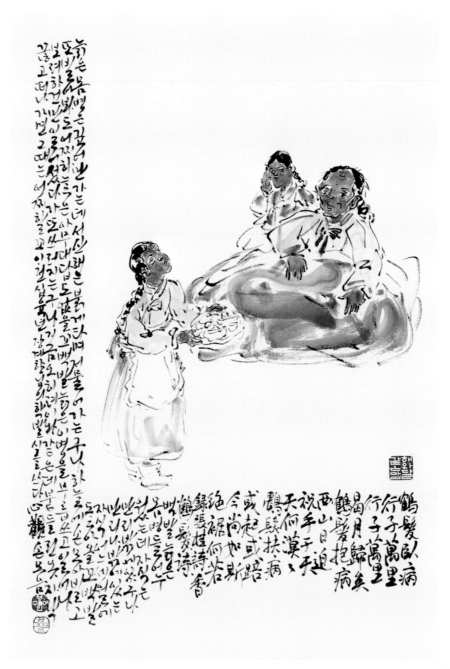

늙은 어미 두고 자식은 전쟁터로, 70×46cm 종이에 수묵 담채와 커피, 2016년 11월 作

鶴髮臥病 行子萬里 行子萬里 曷月歸矣 鶴髮抱病 西山日迫
祝手于天 天何漠漠 鶴髮扶病 或起或踣 今尙如斯 絶裾何若
張桂香 詩 '鶴髮詩'

백발 늙은 몸 병들어 누웠는데 자식은 만리 밖에 있구나
만리 밖에 있는 자식 어느 세월에 돌아올꼬
백발 늙은 몸 병은 깊어만 가는데 서산 해는 붉게 타며 저물어 가는구나
하늘에 손을 모아 빌고 또 빌어봐도 어찌 하늘은 아무 대답도 없을꼬
백발 늙은이 병을 무릅쓰고 일어나 보려 하건만 일어섰다가 또 쓰러지는구나
지금 오히려 이와 같은데 붙들린 옷자락 끊고 떠나가면 그때는 어찌할꼬
장계향 시 '학발시'

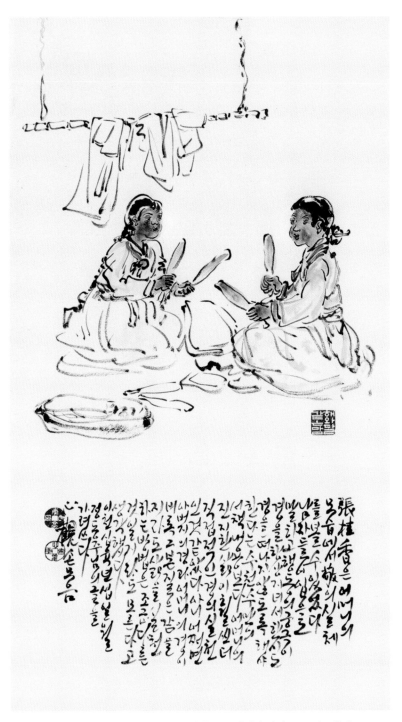

어머니의 삶은 敬의 실체, 70×46cm 종이에 수묵 담채와 커피, 2016년 11월 作

장계향은 어머니의 모습에서 敬의 실체를 볼 수 있었다.
남자들이 입으로 말하고 행동의 궁극이 敬을 항상 지녀서 한시도 敬이
떠나지 않도록 해야 한다는 수 천 수 만권의 서책 내용보다.
어머니의 진정한 삶이 훨씬 더 직접적인 敬의 실천인 것 같다.
아니 어쩌면 아버지의 敬과 어머님의 敬이 비록 그 본질은 같을지라도
삶의 실천하는 방법은 조금 다른 것인지 모른다고 생각했다.

정동주의 글 중에서

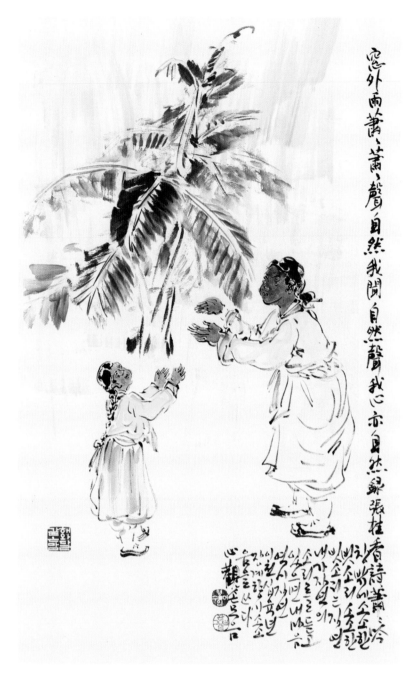

빗소리, 70×45cm, 종이에 수묵 담채와 커피, 2016년 11월 作

'蕭蕭吟'
간결하지만 절묘한 운율이 돋보이는 이 시는 장계향 10대 때 지은 시라고 한다.
그녀는 시,서,화의 문학과 예술은 물론 음식과 살림살이, 열 명의 자식들에게 지식보다는
선한 일을 행해야만 한다고 교육시켰다.
도움 받는 이들이 마음을 다칠까 봐 일부러 일을 주고 그에 보답하는 형태의 나눔을 취했다.

窓外雨蕭蕭 창밖에 소소히 비내리는 소리
蕭蕭聲自然 소소한 그 소리는 자연의 소리
我聞自然聲 내 지금 그 소리를 듣고 있으니
我心亦自然 내 마음 역시 자연이 되는구나
장계향 시 '소소음'

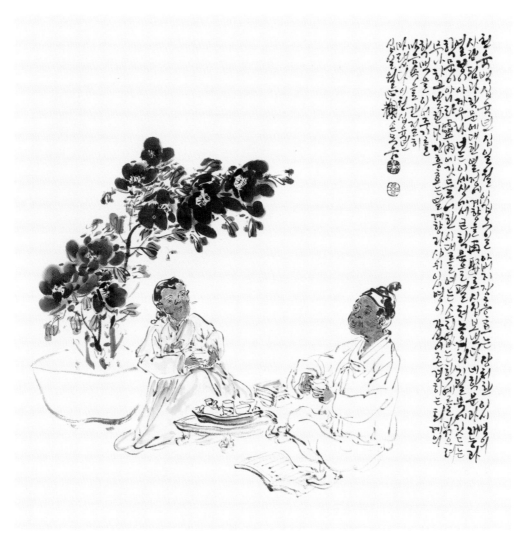

아름다운 인연, 70×70cm, 종이에 수묵 담채와 커피, 2016년 11월 作

1616년 11월25일
아버지 장흥효는 상처한 이시명의
사람 됨과 학문에 대한 열정에
계향을 再娶로 시집 보낸다.
"네 학문과 재능과 열정이 아까우나
너는 이 세상에서 큰 학문을 펼쳐 놓거라
지,필,묵에 깃드는 학문이 아니라
靈肉에 깃들어 한시대를 여는 소리없는
학예를 닦으려무나"하고 말한다.

장흥효는 딸 계향과 사위 이시명이
자신이 존경하는 퇴계의 학맥을 이어주기를
마음속으로 간절히 바랐다.

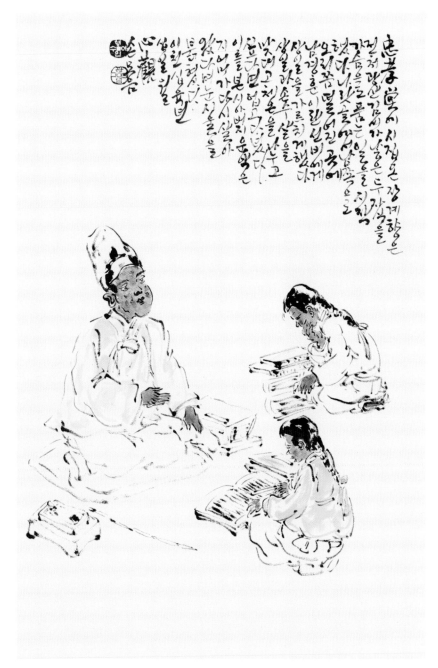

끝없는 사랑의 가르침, 70×45cm, 종이에 수묵 담채와 커피, 2016년 11월 作

충효당에 열 아홉에 시집 온 장계향은 전 처 광산 김씨가 낳은 두 자식을 가슴으로 품는 일을 시작했다.
나랏골에서 남쪽으로 오리 떨어진 곳에 남경훈이란 선비에게 여섯 살 난 상일을 가르치게 했다.

상일과 손수 살을 맞대고 체온을 나누고 싶다며 오리 되는 길을 업고 다녔다.

이를 본 시아버지 雲嶽은 지어미가 다시 살아 왔다며 눈시울을 붉혔다.

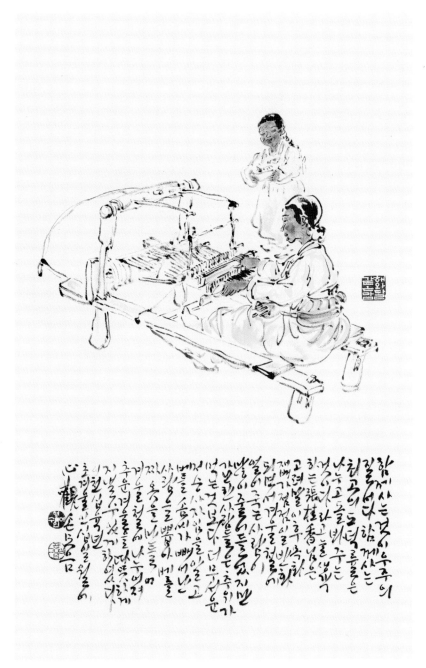

옷을 만들어 겨울을 따뜻하게 하다, 70×45cm, 종이에 수묵 담채와 커피, 2016년 11월 作

'함께 사는 것이 우주의 질서다.
함께 사는 최고의 도덕율은 나누고 돌봐 주는 것이다'라고 늘 생각하는 장계향은,

고려말이후 목화 재배가 점점 일반화 되면서 겨울철에 얼어 죽는 사람이 많이 줄어 들었다.
가난한 사람은 추위가 먹는 것보다 더 무서운 저승 사자임을 알았다.
베틀 솜씨가 빼어난 사람을 뽑아 베를 짜 옷을 만들어 겨울철에 나누어 주어 추운 겨울을 따뜻하게
지낼 수 있게 했다.

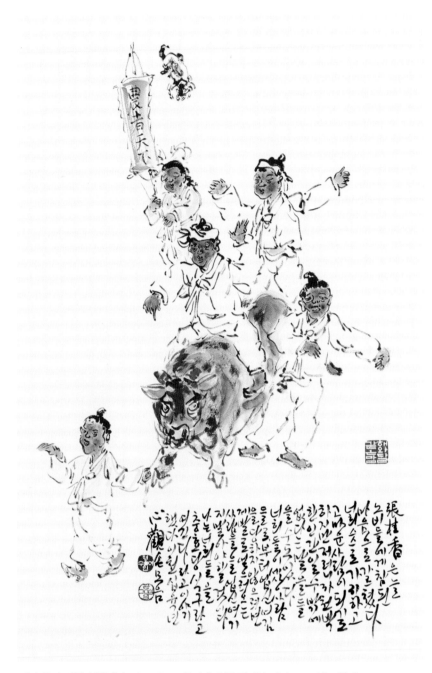

스스로가 귀한 사람이다, 70×46cm, 종이에 수묵 담채와 커피, 2016년 11월 作

장계향은
늘 노비들에게 참된 마음으로 가르쳤다.
너희 스스로가 귀하고 고마운 사람이 되기도하지만
저러니까 천박한 인간일 수 밖에 없다는 말을 들을 수 있다.
너희들이 세상 사람들로부터 업신여김을 당하지 않으려면 제 발로
얻으러 오는 사람들을 업신여기지 말아야 할 것이다.

나는 '너희들을 충효당 식구라고 여긴다'라고 늘 이야기했다.

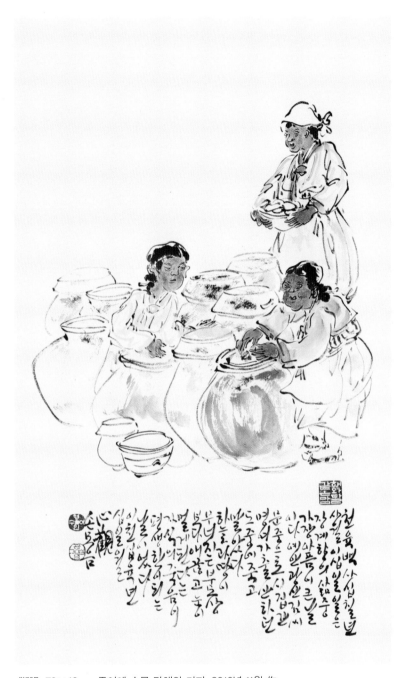

斷腸, 70×46cm, 종이에 수묵 담채와 커피, 2016년 11월 作

1647년 4월25일
장계향의 삶 중 가장 아픔이 큰 날이다.
예안 광산 김씨 문중으로 시집 간
딸 명여가 출산하던 중에 죽고 말았다.

하늘과 땅이 무너지는 부모상보다
애끓고 눈이 멀게 된다는 자식의 죽음이
평생 한이 되는 날이었다.

초혼, 70×46cm, 종이에 수묵 담채와 커피, 2016년 11월 作

우주의 본질은 변화하는 것이어서
생겨난 것은 반드시 소멸한다.
그래서 변하지 않는 것이 없음을
無常이라 한다.

1622년 장계향이 25세 되던 해
친정 어머님이 돌아가신다.
사람이 죽었을 때 이미 떠난 혼을 살려 내려는
간절한 소망으로 소리쳐 부르는 일을
招魂이라 한다.

招魂

산산히 부서진 이름이여!
허공 중에 부서진 이름이여!
불러도 주인 없는 이름이여!
부르다가 내가 죽을 이름이여!

심중에 남아 있는 말 한 마디는
끝끝내 마저 하지 못하였구나
사랑하던 그 사람이여
사랑하던 그 사람이여
소월 시 '초혼' 중에서

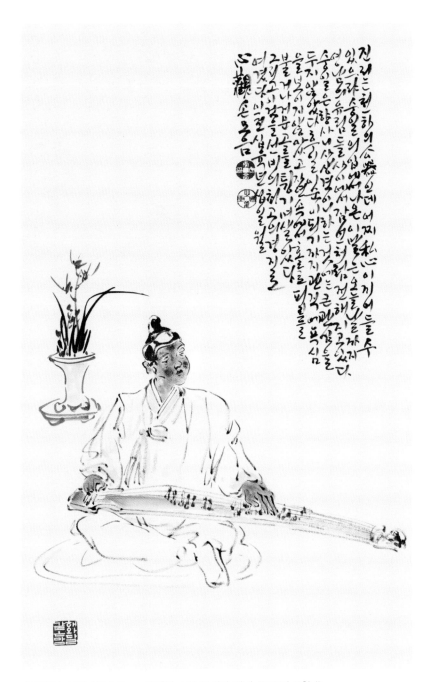

자연에 노닐다, 70×45cm, 종이에 수묵 담채와 커피, 2016년 11월 作

장계향의 넷째아들 이숭일

'진리는 천하의 公器인데 어찌 私心이 끼어들 수 있으랴.'
숭일의 이 말은 오늘날까지 영남의 유림들
사이에서 잠언처럼 전해지고 있다.
숭일은 향사나 사상견이니 하는 것에는 큰 관심을
두지 않았다. 후일 이순이 되기까지 관직에 욕심을
보이지 않았고, 자연속에서 홀로 피리를
불거나 거문고를 튕기며 살았다.
그리고, 이것을 선비의 최고의 경지로 여겼다.

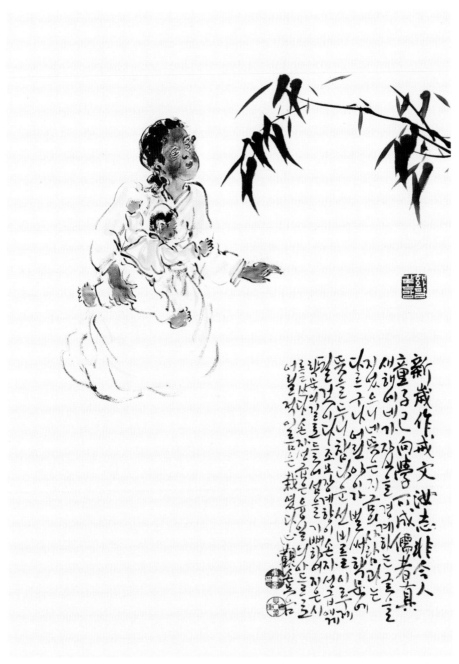

손자 성급 학문의 길로 들어서다, 70×46cm, 종이에 수묵 담채와 커피, 2016년 11월 作

新歲作戒文
汝志非今人
童子已向學
可成儒者眞
조모 장계향이 손자 성급에게 지어준 시

새해에 네가 자신을 경계하는 글을 지었으니
네 뜻은 지금의 사람과는 다르구나
어린아이가 벌써 학문에 뜻을 두니
참다운 선비를 이루게 될 것이다.
할머니 계향이 손자 성급에게 학문의 길로 들어섬을 기뻐하여 지어준 시

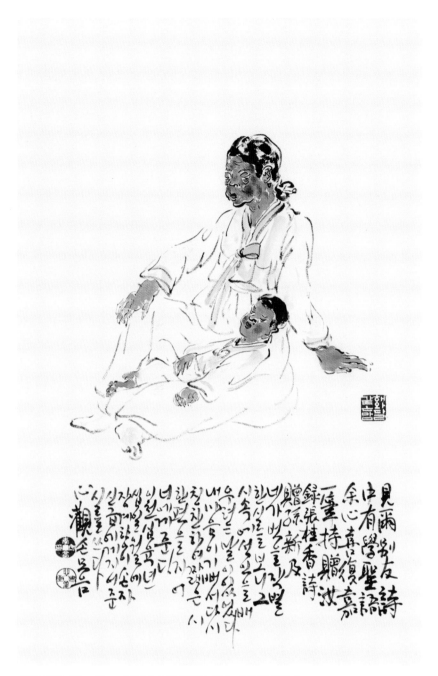

贈孫 新及, 70×46cm, 종이에 수묵 담채와 커피, 2016년 11월 作

見爾別友詩
中有學聖語
余心喜復嘉
一筆持贈汝
張桂香 詩 '贈孫 新及'

네가 벗을 작별한 시를 보니
그 시 속에 성인을 배우려는 말이 있었다
내 마음이 기뻐서 다시 칭찬하여
짧은 시 한 편을 지어 너에게 준다.
할머니 장계향이 손자 신급에게 지어준 시

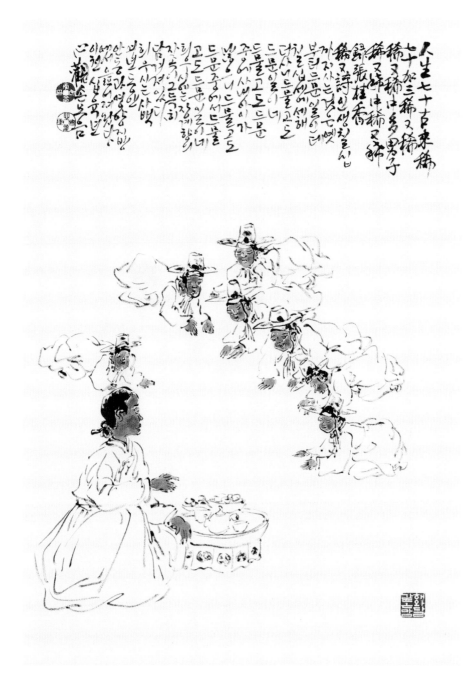

드물고도 드물도다, 70×46cm, 종이에 수묵 커피, 2016년 11월 作

人生七十古來稀 七十加三稀又稀
稀又稀中多男子 稀又稀中稀又稀
張桂香 '稀又詩'

인생 칠십까지 사는 것은 옛부터 드문 일인데
칠 십 세에 세 해 더하니 드물고도 드문 일이네
드물고도 드문 중에 사내 아이가 많으니
드물고도 드문 중에 드물고도 드문 일이네
장계향 '희우시'

가슴으로 낳은 남매(이시명의 사별한 광산 김씨 낳은)와 함께 모두 칠남 삼녀를 낳았다.

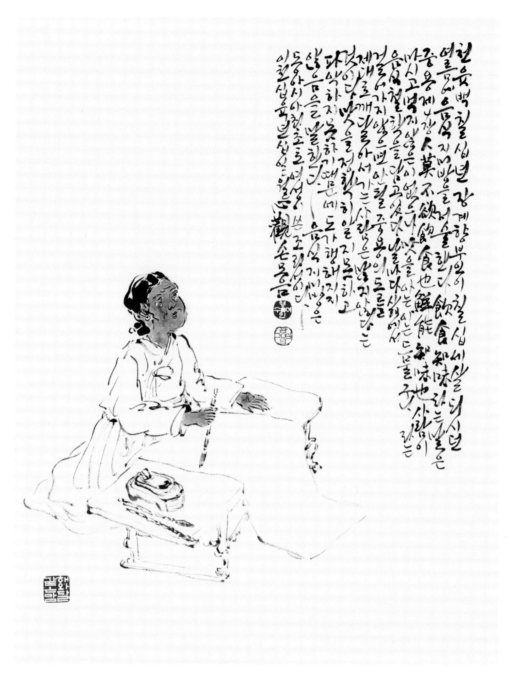

맛을 아는 자는 드물다, 70×47cm, 종이에 수묵 커피, 2016

1670년 장계향부인이 73세 되시던 여름에 음식지미방을 저술한다.
飮食知味라는 말은 중용 제4장
"人莫不欲飮食也 鮮能知味也"
'사람이 마시고 먹지 않은 이 없으나 맛을 아는 이는 드물구나'라는 음식 철학을 담고있다.
날마다 삶에서 걸어가지 않으며 안될 중용의 도를 제대로 깨달아서 가는 사람은 많지 않다는 것이다.
맛을 정확히 알지 못하고 파악하지 못하기 때문에 도가 행해지지 않음을 말한다.
음식지미방은 동아시아 최초로 여성이 쓴 조리서이다.

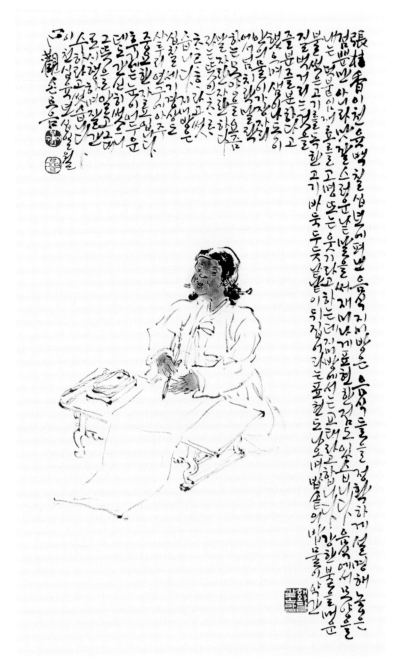

음식지미방의 가치, 70×46cm, 종이에 수묵 커피, 2016년 11월 作

장계향이 1670년에 펴낸 음식지미방은 음식을 정확하게 설명해 놓은 점뿐만 아니라 맛깔스러운 낱말을 써 재미나게 표현한 점도 있습니다. 음식에서 모양을 내는 덧붙임 재료를 고명 또는 웃기라고 하는데 지미방에서는 교태라고 합니다.

강한 불을 매운 불. 썩은 고기를 독한 고기, 바둑 두듯 낱낱이 뒤집어라는 표현도 나오며 밥솥의 물이 약간 질벅거리는 것을 즐분즐분하다고 했으며 샘이나 동이안의 물이 가장자리에서 넘치락말락하는 모양을 요즘말 자란자란하다 라는 뜻인 ᄎ르ᄎ르ᄒ 라고 썼습니다.

지미방은 17C 경상도 사투리 연구에 아주 중요한 자료입니다.

후기에는 눈이 어두운 데도 간신히 썼으니 그 뜻을 알고 그대로 시행하며 잘 간수하라고 썼습니다.

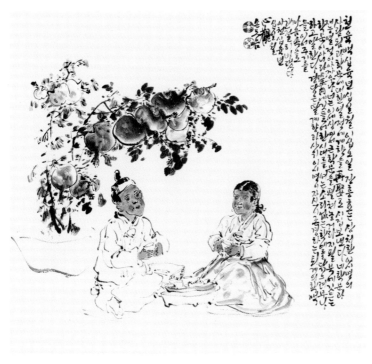

장계향의 혼인, 70×70cm, 종이에 수묵 담채와 커피, 2016년 11월 作

1616년 11월25일 장흥효는 상처한 이시명의 사람됨과 학문에 대한 열정에 계향을 再娶로 시집 보낸다.
'네 학문과 재능 열정이 아까우나 너는 이세상에서 큰 학문을 펼쳐 놓거라 지,필,묵에 깃드는 학문이 아니라 靈肉에 깃들어 한시대를 여는 소리 없는 학예를 닦으려무나'라고 말한다.

경당은 딸 계향과 사위 이시명이 자신이 존경하는 퇴계의 학맥을 이어 주기를 마음 속으로 간절히 바랬다.

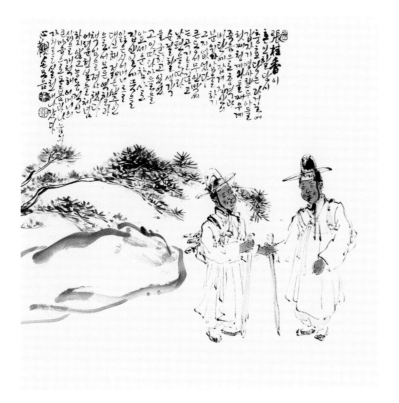

충효당의 안살림을 꾸리다, 70×70cm, 종이에 수묵 담채와 커피, 2016년 11월 作

장계향이 혼인할 당시
충효당은 과거길에 갑자기 병사한 두 아들 첫째 청계와 둘째 우계의 죽음으로 충격과 비탄에 잠겨 집안의 분위기가 암울하기 그지 없었다.
큰 동서 무안 박씨는 곡기를 끊고 남편를 따라 순절할 생각을 굳히고 있었다.
아들을 앞 세운 참사로 집안일에 뜻을 잃은 시어머니를 대신해 젊은 안주인으로서 모든 역활과 책임을 다해야 했다.
어려운 현실을 좌절하지 않고 능동적인 삶을 개척해 어머니의 큰 마음으로 돌봄과 나눔의 가치를 실천해 나갔다.

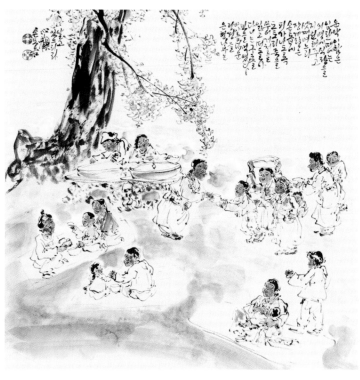

운악 이함은 임란때에는 의병들에게 식량을 지
원하였다. 장계향과 충효당 식솔들은 손톱에 피
가 나도록 도토리 죽을 쑤어 거처를 잃고 헤매는
구휼민들에게 나눠 주었다. 나눔과 사랑의 이 아
름다운 광경을 충효당 앞의 오래된 은행나무는
기억하고 있으리라.

나눔의 광장, 70×70cm, 종이에 수묵 담채와 커피, 2016년 11월 作

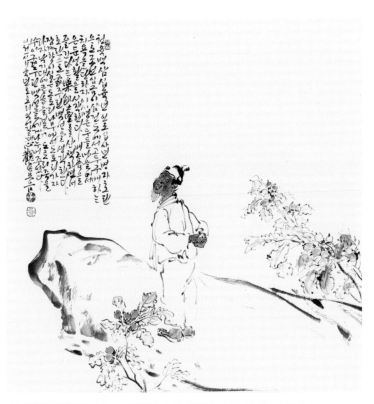

1636년 인조14년

병자호란이 일어나자 힘없는 조선의 임금 인조
가 삼전도에서 고두구배하는 치욕적인 일을 당
하자 이시명은 두들 마을에 은둔하기 시작 한다.
배 고픔을 즐긴다는 樂飢臺를 산책하며 힘 없고
굶주려 배고픈 백성을 생각한다. 도토리나무가
자라 도토리가 열리자 장계향은 낙기대에 솥을
걸어 죽을 쑤어 배고픈 백성을 먹였다.

낙기대의 사연, 70×70cm, 종이에 수묵 담채와 커피, 2016년 11월 作

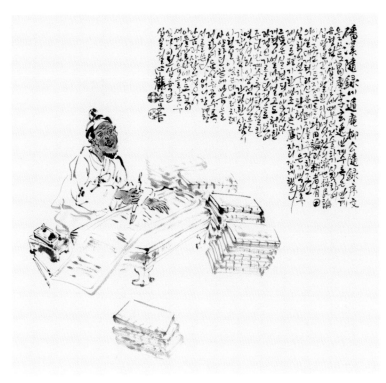

반계수록 서문을 쓰는 갈암, 70×70cm, 종이에 수묵 담채와 커피, 2016년 11월 作

磻溪隨錄에 둔암 유공수록서문을 쓰는 갈암 이현일. 반계수록은 반계 유형원이 31세부터 저술하기 시작하여 18년간 집필한 26권의 재세구민론이다. 조선의 토지제도를 균전론과 경자유전의 일대 개혁과 신분제 폐지를 주장한 조선실학의 선구자가 된 책이다.

지은 지 백 년후 제대로 평가한 영조가 史庫자리에 잡게 했으나 그 뜻은 실현되지 않았다. 개혁이 얼마나 멀고도 험한 과정인가를 단적으로 보여준다. 반계수록의 탁월한 역사성과 이상적 대안을 가장 정확하게 간파한 사람이 이현일이었는데 여러 차례 사양하던 끝에 마음을 정하여 둔암 유공수록 서문을 쓴다.

어머니 장계향의 나눔과 사랑의 정신이 아들 갈암에게도 깊이 새겨져 있음을 알 수 있다.

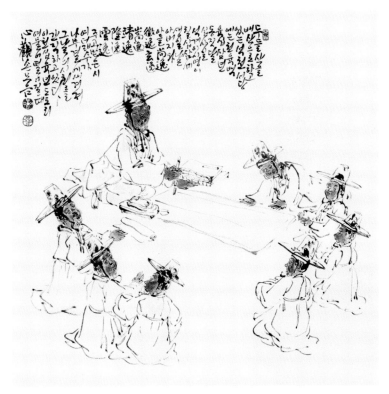

생일날 축시를 지어 올리는 일곱 아들, 70×70cm, 종이에 수묵 담채와 커피, 2016

두들산을 배산으로 하고 있는 석천서당에는 1663년 동짓달 십 사일 석계 이시명 73세 생일날 아버지와 아들 상일, 휘일, 현일, 숭일, 정일, 항일. 운일 주고 받은 시 여덟 수가 나무결에 새겨 걸려 있는 현판에서 그 날의 정겨운 시회를 아직도 느낄 수 있다.

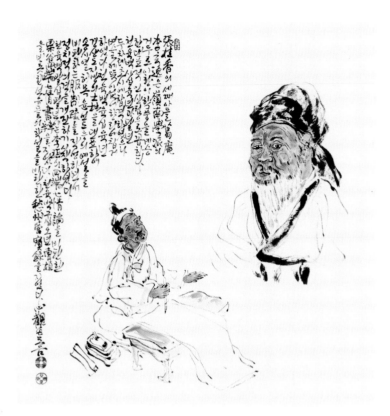

장계향의 셋째 아들 갈암 이현일은 영남학파의
거두로 이황의 학풍을 계승한 대표적인 산림으
로 꼽힌다. 1646년 1648년 두 차례 초시에 합격
하였으나 벼슬에 뜻이 없어 향리에 칩거 하였다.
1666년 경상도 지방의 산림을 대표하여 송시열,
허목, 윤선도 등의 예설을 비판하는 제복소를 작
성하면서 정치적 의견을 개진하기 시작하였다.
1688년에는 이이의 사단칠정론을 비판한 栗谷四
端七情書辨을 지었다. 1695년 조식을 비롯한 선
유들의 학설울 비판한 愁州管窺錄을 지었다.

산림의 거두 이현일, 70×70cm, 종이에 수묵 커피, 2016년 11월 作

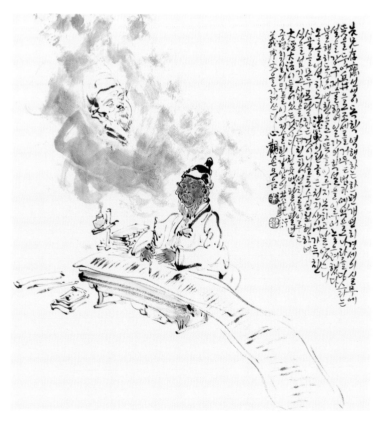

선형 존재선생이 독학 역행하는 한편 개연히 경
세의 실무에 뜻을 두어 丘井으로 조세를 거두는
법과 예악으로 나라를 다스리는 설을 강구 저술
하여 일가의 학설을 이루어 놓으려 했다. 불행히
도중에 병환으로 그 뜻을 이루지 못하고 말았으
니 오호 애석하도다.
洪範이란 글은 천지 사이에 가득한 사물을 모두
포괄하는 것이니 실로 수신 천형하며 신을 섬기
고 사람을 다스려 천하에 선치를 이루는 大經大
法이 들어 있는 것이다.
1688년 중형 휘일의 뒤를 이어 저술힌 갈암의 洪
範衍義 序文을 가려 쓰다.
홍범연의는 불과 65자만으로 서술되어 있는 洪
範九疇에 존재 이휘일(1619-1672)과 갈암 이현
일(1627-1704)이 446,755자의 주석을 달아 그
체계와 의미를 가장 완벽하게 구현한 역작이다.
존재와 갈암을 비롯한 한 집안의 몇 대에 걸친 노
력에 힘입어 완성되었다.

중형의 뒤를 이어 홍범연의 저술, 70×70cm, 종이에 수묵 커피, 2016년 11월 作

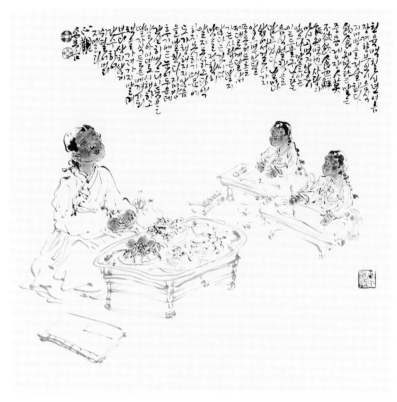

음식지미방, 70×70cm, 종이에 수묵 담채와 커피, 2016년 11월 作

음식지미방
1670년 장계향이 궁체로 쓴 최초의 조리서이다. 25종류의 음식 만드는 법, 술.초 만드는 법,고기, 과일, 채소, 해산물 저장하는 방법 등이 적혀 있다.
총 132 조목 중 술에 관한 것이 51 조목에 달해 술빚기가 상류층 가정주부의 중요한 일인 것을 알 수 있다.

勝戰舞, 70×70cm, 종이에 수묵 담채와 커피, 2016년 11월 作

승전무
통영에서 전승 되어온 궁중무고형의 북 춤 중요 무형 문화제 21호 창사 일부 내용에 이순신의 충의와 덕망을 추앙한 부분이 있어 승전무라고 한다.
궁중에서는 무고라는 이름으로 기녀와 무동들에 의해 전승되었고 현재도 전해지고 있는 춤이다.

역사 속의 인물을 영상처럼 살려내는
이야기 문인화가 심관(心觀) 이형수(李亨守)

도정 권 상 호 (문학박사, 칼럼니스트)

황홀한 동해 절경과 천혜의 자연이 살아 숨 쉬는 곳, 그곳엔 영덕(盈德)이 있다. 영덕 출신으로 영덕의 자연과 인간을 지독히 사랑하여, 평소 흠모하던 영덕 태생의 역사적 인물들을 살아서 꿈틀대는 붓끝으로 모셔와 그들과 대화를 나누며 생을 맡긴 문인화가가 있다. 그의 그림 앞에 서면 역사 속의 인물들이 걸어 나와 문학과 철학, 인생과 자연에 대한 이야기를 활동사진처럼 들려준다. 그렇다. 영덕에 가면 애향심으로 똘똘 뭉친 역사 문인화가 심관(心觀) 이형수(李亨守) 선생이 있다.

영덕은 동해의 신비로운 '덕의 언덕'이다. 그래서 영덕의 본명은 '덕원(德原)'이었다. 그러나 지금은 '덕으로 가득하다'는 뜻의 '영덕(盈德)'이다. 자연의 덕으로는 산과 바다가 있어, 이곳에서 나오는 많은 물산은 건강을 지켜주고, 맑은 물과 상쾌한 공기는 심신을 씻어준다. 인간의 덕으로는 훌륭한 인물들을 배출하여 이 땅에서 오늘을 사는 후손들에게 커다란 자부심과 삶의 지혜를 깨우쳐 주고 있다.

'영덕대게'도 빼놓을 수 없는 자연의 덕이지만, '영덕문향(盈德文香)' 또한 지나칠 수 없는 영덕의 자랑거리다. 무엇보다 역사적으로 훌륭한 인물을 많이 낳았다는 점에서 영덕 사람들은 적어도 '땅이 좋아야 훌륭한 인물이 난다'라는 뜻의 '인걸지령(人傑地靈)'을 믿고 있다.

흔히 그림 중에 가장 표현하기 어려운 장르가 인물화라고 한다. 유연한 원뿔꼴의 모필로 먹물이 번지는 화선지 위에 인물을 그리기는 더욱 어렵다. 더구나 사물의 특징만을 잡아내어 문기(文氣)로 간결하게 표현하는 문인화가로서 인물화에 손을 대기란 정녕 쉬운 일이 아니다. 그런데 심관(心觀) 선생은 문인화 작가로서 보기 드물게 우리 역사상의 훌륭한 인물들을 살아 움직이는 영상 이미지처럼 그려내고 있다.

특히 이번에는 누구나 존경하고 숭배하는 세 분의 영덕 위인, 곧 고려 말의 고승 나옹선사(懶翁禪師, 1320~1376), 여말 선초의 대학자로서 6천여 수의 방대한 시문을 남긴 목은 이색(李穡, 1328~1396), 조선 중기의 여류문인이자 요리 연구가로서 〈음식디미방〉을 저술한 장계향(張桂香, 1598~1680) 등을 그만의 독특한 동적 필세로 표현하고 있다.

화폭 안의 시문을 음미하면서 인물들의 표정이나 동작을 살펴보면, 그들의 육성이 들리는 듯하다. 게다가 인물 곁에 있는 소나무나 바위, 매화나 대 등도 나와 함께 경청하고 있다는 생각에 미치면, 절로 미소가 맴돈다. 작품 속 주인공의 문학과 철학 세계를 천착하지 않고서는 그려낼 수 없는 것이 문인(文人)의 그림, 문인화(文人畵)이다.

돌이켜 보면 지금까지의 인간의 의사소통은 음성이나 문자가 주로 담당해 왔다. 그러다가 20세기에 들어와서는 사진기의 일반화로 급격히 이미지 시대를 맞이하는 듯하더니, 급기야 최근에는 스마트폰과 영상기기의 일반화로 유튜브 시대, 곧 동영상 시대를 맞이했다.

사진기가 세상에 태어났을 때, 우리는 회화가 더 이상 필요하지 않은 것으로 생각했다. 프랑스의 역사화가 폴 들라로슈(Paul Delaroche, 1797~1856)는 당시의 프랑스 화가이자 사진을 발명한 루이 다게르

(Louis Jacques Mandé Daguerre, 1787-1851)에게 비난을 퍼부으며 "오늘을 마지막으로, 회화는 생명을 잃었다"라고 말했다. 그러나 오히려 회화는 죽지 않고 사진과의 경쟁을 통해 인상주의, 미래파, 극사실주의 등과 같은 새로운 미술 세계를 열어나갔다.

마찬가지로 각 가정에 TV가 등장했을 때, 우리는 영화가 사라지는 줄 알았다. 그러나 지금 영화는 TV의 위협을 물리치고 대형 영상이 주는 독점적 지위를 지키며 굳건히 제 자리를 지키고 있다. 그리고 인터넷이 등장했을 때에는 TV가 사라지고, 스마트폰이 등장했을 때에는 책과 종이신문이 사라지는 줄로 생각했다. 하지만 전통적 미디어는 변신을 거듭하며 새로운 모습으로 건강하게 살아남아 있다.

컬러사진이 나타나자 먹빛은 설 자리를 잃고, 다양한 폰트가 난무하자 서예도 역사 속으로 사라지는 줄 알았다. 그러나 여전히 먹빛은 찬란하고, 서예는 캘리그라피가 위협해도 까딱없이 제 자리를 지키고 있다. 그 이유는 간단하다. 먹빛을 새롭게 창조하고, 슬로우 아트인 서예를 갈고 닦는 심관 선생과 같은 훌륭한 작가가 탄생하고 있기 때문이다.

한 가지를 잘하기도 어려운데, 심관 선생은 오랜 세월 동안 시(詩)·서(書)·화(畵) 세 가지를 기본 소양으로 갖추고, 거기에다가 현실 코드와 문화 트렌드를 정확히 읽어내며 위기의 문인화를 지키고, 살리는 방법을 꿰뚫고 있었다. 자칫 응물상형(應物象形)·전이모사(傳移模寫)에 머무를 수 있는 문인화를 역사 속 인물의 정신세계에서 기운생동(氣韻生動)의 붓 길을 찾아내는 등, 선생에게는 전통 문인화를 현대적으로 재해석할 줄 아는 자기만의 노하우가 있었다. 그림과 글씨 및 그 내용 등의 각 요소가 절묘하게 어울려 아름다운 협주곡을 이룰 때, 우리는 훌륭한 지휘자로서의 작가를 만나게 되고, 나아가 그의 작품 앞에 서면 아우라를 느끼게 된다.

심관(心觀) 선생은 그의 아호처럼 마음으로 느낀 '심상(心象)'과, 눈으로 캐치한 '관점(觀點)'에 따라 사물의 핵심을 잡아채고 있다. 역사 속에 비석처럼 멈춰선 선인(先人)들의 삶을 그만의 감성 여울로 불러내어 말을 걸기도 한다. 그리고 고향의 묵은 텃밭에서 오랫동안 가꾸어 온 예술혼으로 작품의 결실을 보고 있다.

SNS 시대를 사는 현대인들에게 소통의 필요성은 더욱 절실하게 다가온다. 소통의 시대에는 상황에 어울리는 작품을 제작하는 일이 매우 중요하다. 자칫 문자권력을 부린답시고 지나치게 현학적으로 치달으면, 작가 자신도 자기 작품을 이해하지 못하는 해프닝이 일어난다. 아무리 좋은 선인들의 말씀이라도 소통이 되지 않으면 의미가 없다. 심관 선생은 한글이 없던 시절의 한시를 그대로 쓰고, 다시 이를 한글로 풀이해 주는 친절한 소통의 작가라 할 수 있다. 국한문 혼용의 글씨임에도 절묘한 하모니를 이룸은 자신만의 산조나 재즈풍의 가락이 들어있기 때문이리라.

심관 선생의 관심은 인간과 자연의 대결이 아니라, 자연과 인간의 조화에 있다. 역사 속의 인물도 그의 손을 거치면 자연의 일부가 되고, 인물이 들려주는 삶의 철학은 사군자를 비롯한 소나무, 연꽃, 바위 등의 자연물이 대변해 주기도 한다. 가끔은 까칠한 까치와 너그러운 호랑이가 이야기로 들려주기도 하고, 집 나온 게나 해변을 찾은 개구리가 기타를 치며 노래로 들려주기도 한다. 그러나 언제나 소란한 건 물론 아니다. 이따금 차 한잔 속에 절대 침묵으로 흐르기도 한다. 자연은 늘 그의 스승이자 경외의 대상이다. 그래서 화제 마지막엔 항상 '합장(合掌)' 또는 '손 모음'으로 맺고 있다.

사랑도 벗어놓고 미움도 벗어놓고 물같이 바람같이 살다가 간 고려 말의 고승 나옹선사가 태어난 곳, 역시 고려 말의 문장가 이곡(李穀)이 노마드가 되어 산수유람 차 들렀다가 대문장가 이색(李穡)을 낳은 땅, 사랑과 나눔의 조선의 큰어머니 장계향(張桂香)이 시집온 곳, 조선 초기의 대학자 권근(權近)이 귀양 왔다가 쓴 '해안루기(海晏樓記)'에서 선경(仙境)으로 표현한 지방이 영덕이다.

'대게의 맛, 문향의 멋'이 넘치는 영덕에 들러, '붓질의 흥, 먹물의 향'이 넘치는 심관 선생을 만나고 싶다.

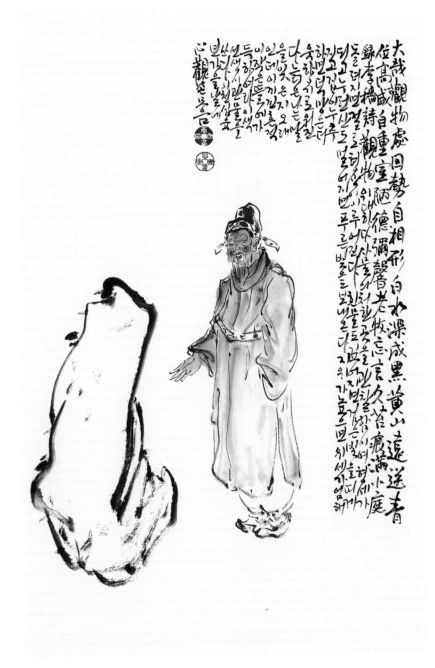

觀物, 70×45cm, 종이에 수묵담채와 커피, 2016년 9월 作

大哉觀物處　回勢自相形　白水深成黑　黃山遠迻靑
位高威自重　室陋德彌馨　老牧忘言久　苔痕滿小庭
李穡 詩 '觀物'

위대하다 사물의 처한 곳을 관찰함이여 형세가 돌려지면 절로 형상이 이루어진다.
흰 물도 깊어지면 검은 빛을 띠게 되고 누른 산도 멀어지면 푸른빛을 보내온다.
지위가 높으면 위세가 엄해지고 집이 누추하면 덕망은 더욱 향기로워진다.
늙은 나는 말을 잊은 지 오래인데 이끼 낀 흔적이 작은 뜰에 가득 하여라.
이색 시 '사물을 바라보며'

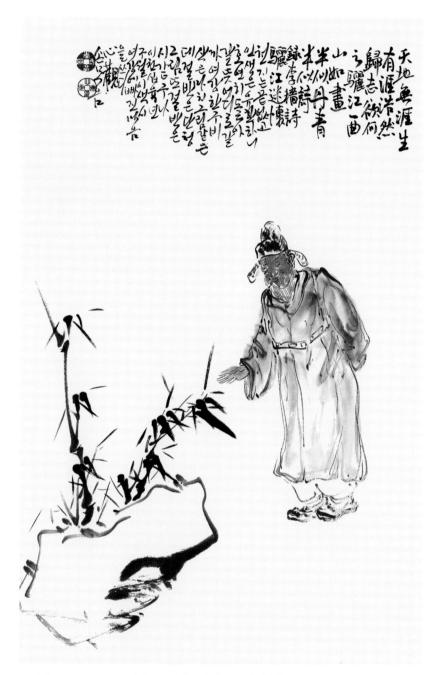

人生有限, 70×46cm, 종이에 수묵담채와 커피, 2016년 9월 作

天地無涯生有涯　浩然歸志欲何之
驪江一曲山如畫　半似丹靑半似詩
李穡 詩 驪江迷懷

천지는 끝없고 인생은 유한하니 호연히 돌아갈 듯 어디로 갈까
여강 한 구비 산은 마치 그림같은데 절반은 단청구름 또 절반은 시같구나
이색 시 '여강에 빠진 마음'

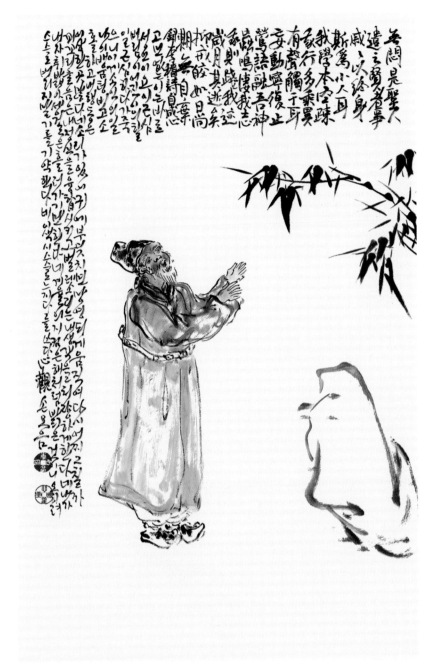

自感, 70×45cm, 종이에 수묵담채와 커피, 2016년 9월 作

無悶是聖人 遺之賢者事
戚戚以終身 斯爲小人耳
我學本空疎 我行多乘異
有聲觸于耳 妄動寧復止
鶯語融吾神 蟲鳴悽我志
我則踐我迹 歲月其逝矣
柳戒皎如日 尙期無自棄
李穡 詩 '自感'

고민 없는 이는 바로 성인이요
이 근심 버림이 어진 이의 할 일
근심하다가 죽으니 이게 소인의 일
나의 배움 텅비고 소홀하고
내 행동은 이상한 곳 많다네
소리가 있어 귀에 부딪치면
망령되게 움직여 다시 어찌 그칠까
꾀꼬리 울음소리는 내 정신을 융합시키고
벌레소리는 내 생각을 처량하게 한다네
내가 내 자취 밟아 세월은 흘러 가기만 한다네
계율의 지킴은 해처럼 밝은 것이니
오히려 스스로 버리지 말기를 기약한다네
이색 시 '스스로 느끼다'

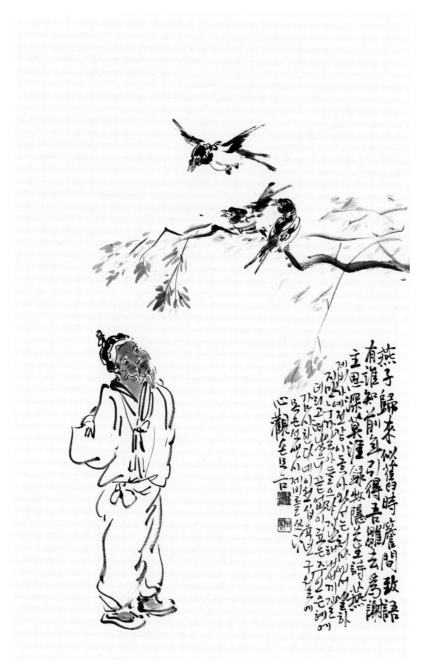

제비, 70×45cm, 종이에 수묵 담채와 커피, 2016년 9월 作

燕子歸來似舊時　簷間致語有誰知　前年引得吾雛去　爲謝主思深莫涯
牧隱 詩 '燕'

제비가 예전같이 돌아와서는 처마에서 말하지만 누가 알아 들으랴
지난해 내 새끼 잘 데리고 떠났으니 끝없이 깊은 주인 은혜에 감사한다네
목은 시 '제비'

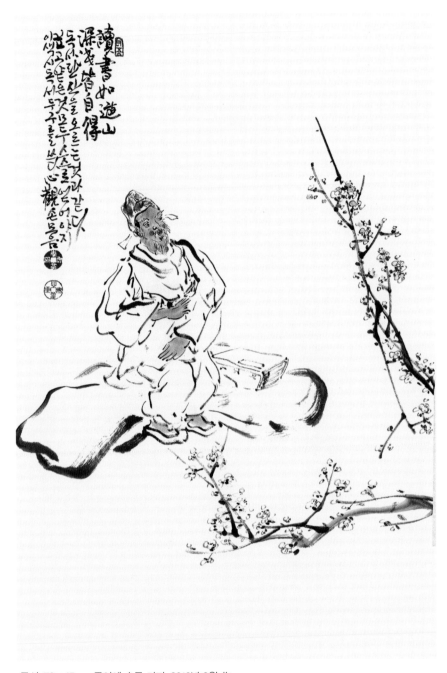

독서, 70×45cm, 종이에 수묵 커피, 2016년 9월 作

讀書如遊山
深淺皆自得
李穡 '讀書'詩 句

독서란 산을 오르는 것과 같다.
깊고 얕은 것 모두 스스로 얻어야지
이색 시 '독서'구

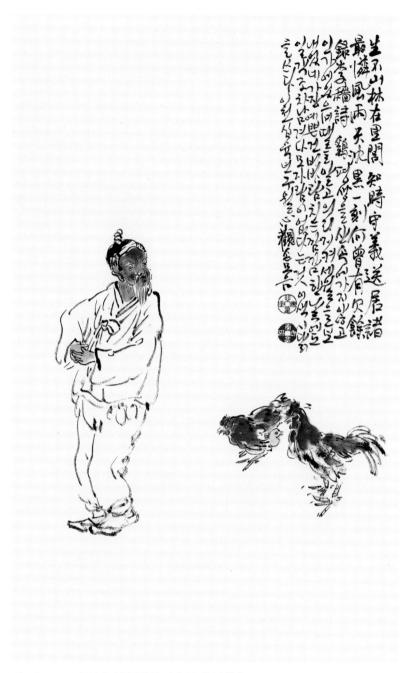

닭, 70×45cm, 종이에 수묵담채와 커피, 2016년 9월 作

生不山林在里闔　知時守義送古諸
最怜風雨天沈黑　一刻何曾有欠餘
李穡 詩 '鷄'

평생을 산속에 가지 않고 인가에 있으며
때를 알고 의리를 지켜 세월을 보내었네
가장 예쁜 건 비 바람치는 깜깜한 날에도
일각조차 남거나 모자라지 않는다는 것
이색 시 '닭'

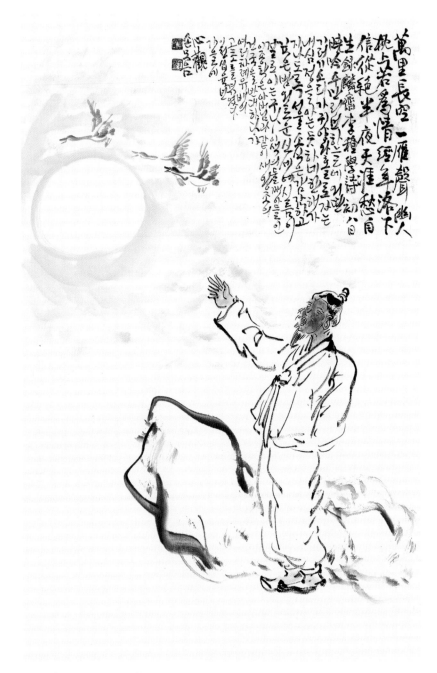

愁雁聲(외로운 기러기 소리), 70×45cm, 종이에 수묵담채와 커피, 2016년 9월 作

萬里長空一雁聲　幽人枕上若爲情　經年洛下信徒絶　半夜天涯愁自生
牧隱 次男
麟齋 李種學 詩 '初八日曉吟'

수 만리 먼 하늘에 외딴 기러기 소리가 귀양와 홀로 자는 내 심정을 아는 듯 하네
한 해가 지나도록 서울 소식은 감감하고 깊은 밤 외로운 신세에 시름이 절로 이는구나
인재 이종학 시 '초팔일효음'

이색의 둘째 아들인 인재 이종학은 아버님과 같이 새 왕조의 건국을 반대하다가
여러 차례 유배의 고초를 겪었다.

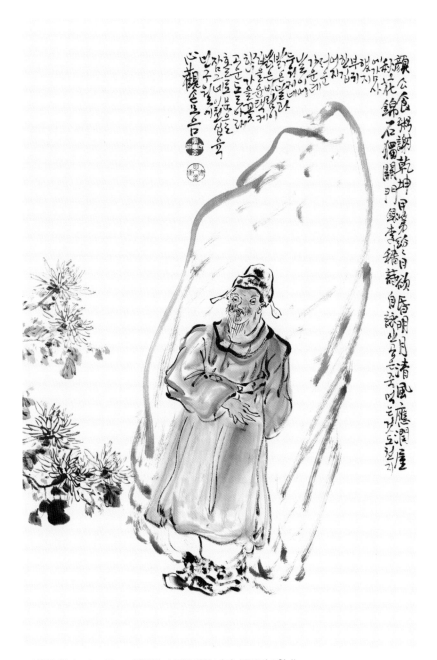

가을을 읊다, 70×45cm, 종이에 수묵담채와 커피, 2016년 9월 作

顔公食粥謝乾坤　甲第紛紛日欲昏
明月淸風應潤屋　秋花錦石獨關門
李穡 詩 '自詠'

안공은 죽 먹는 것도 천지에 감사했지 부귀한 집 어지러운 가운데 날이 어두워지네
밝은 달과 맑은 바람이 집을 윤택케 하니 가을 꽃 고운 돌 아래 홀로 문을 잠그네
이색 시 '자영'

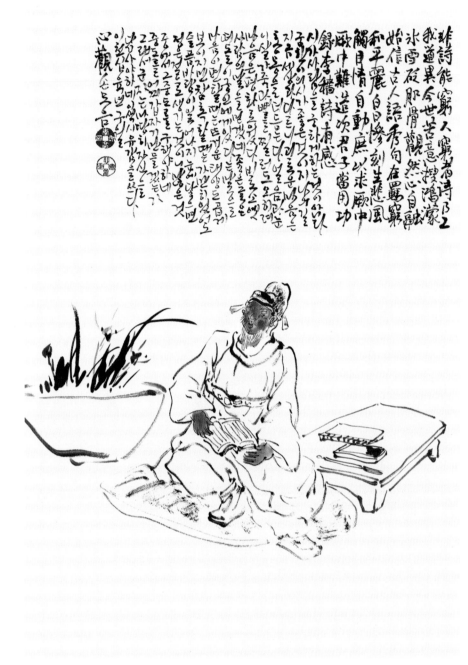

天地無間, 70×46cm, 종이에 수묵담채와 커피, 2016년 9월 作

非詩能窮人　窮者詩乃工　我道異今世　苦意搜鴻濛　氷雪砭肌骨　歡然心自融　始信古人語
秀句在羈窮　和平麗白日　慘刻生悲風　觸目情自動　庶以求厥中　厥中難造次　君子當用功
李穡 詩 '有感'

시가 사람을 궁하게 하는 것이 아니라 궁한 이의 시가 좋은 것이지 나의 길 지금 세상과 다르니 괴로운 마음은
홍몽을 더듬는다 얼음과 눈이 지금 살가죽과 뼈를 찔러도 오히려 마음은 평화로웠다 비로소 옛 사람 말을 믿겠
네 좋은 글은 떠돌이 궁인에게 있다는 말을 마음이 환할 때는 뜨거운 태양도 곱게 보이지만 참혹할 때는 가만히
있어도 슬픈 바람이 일어나지 눈에 닿으면 정은 절로 생길 것이니 많은 것 중에도 그 중도를 구해야 하네 중도를
어찌 갑자기 만들겠는가 그래서 군자는 마땅히 자신을 닦아야 하네
이색 시 '유감'

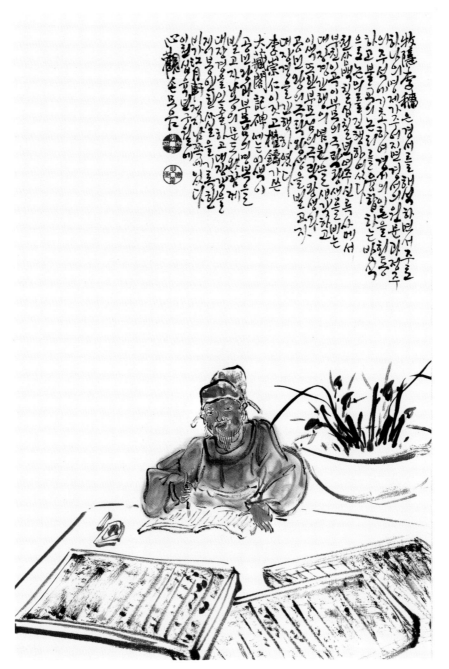

念願, 70×46cm, 종이에 수묵담채와 커피, 2016년 9월 作

牧隱 李穡은 경서를 해석하면서 주로 하나의 명제가 주어지면 경서의 원문과 정주의 주석에 기초하여
경서의 이론을 회통하고 불교의 논리를 융합하는 방식으로 논의를 진행하였다.

1377년 여주 신륵사에서 부친 李穀이 부모의 극락왕생을 비는 대장경 간행의 염원을 생각하고 이색
또한 부모님의 극락왕생과 공민왕의 극락왕생을 빌고자 대장경을 간행하였다.

李崇仁이 짓고 權鑄가 쓴 大藏經閣碑에는 이색이 공민왕과 부모님의 명복을 빌고자 나옹의 문도와 함
께 대장경을 인출하고 대장각을 지어 봉안한 사실을 기록한 비가 江月軒 정자 남쪽에 있다.

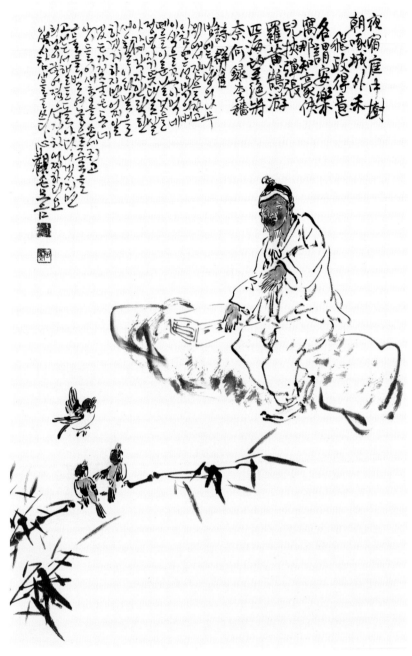

가을 참새들, 70×46cm, 종이에 수묵담채와 커피, 2016년 9월 作

夜宿庭中樹　朝啄城外禾　羣飛正得意　各謂安樂窩
那知豪俠兒　挾彈張罻羅　黃鵠游四海　望絕將奈何
李穡 詩 '群雀'

밤에는 뜰 안의 나무 위에서 잠을 자고 아침에는 성 밖의 벼 이삭을 쪼아 먹네
뭇 날것들 정녕 자기 뜻대로 살아 가며 각자 안락한 생활이라 자부를 하리로다
하지만 어찌 알랴 짓궂은 동네 아이들이 새총을 손에 쥐고 그물을 벌여 놓을 줄을
황곡은 높이 떠서 사해를 날아다니건만 이 몸이 희망이 끊겼으니 장차 어찌 하랴
이색 시 '참새떼'

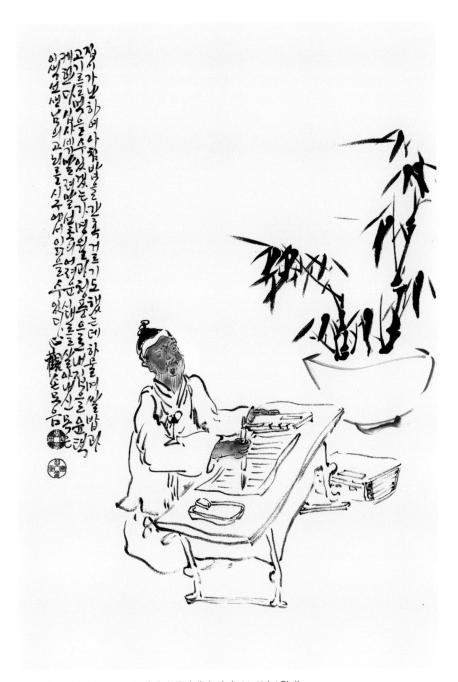

명월과 청풍, 70×45cm, 종이에 수묵담채와 커피, 2016년 9월 作

"집이 가난하여 아침밥을 간혹 거르기도 했는데 하물며 쌀밥과 고기를 먹을 수 있겠는가 명월과 청풍으로 내 집을 윤택케 하련다"
14C말 려말 선초의 어려운 시대를 살아내신 고뇌를 시구에서 읽을 수 있습니다.

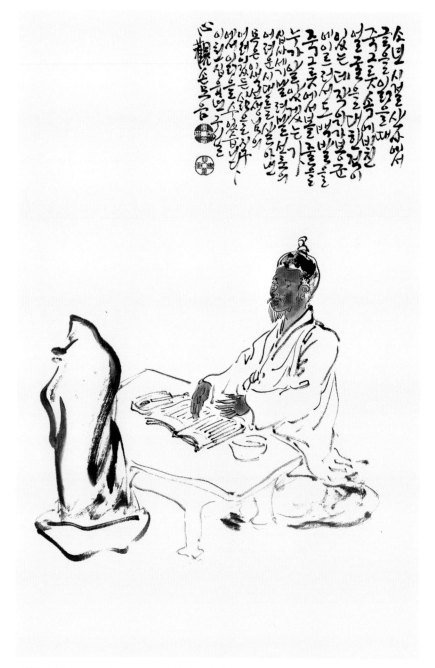

빈곤한 선비의 삶, 70×45cm, 종이에 수묵담채와 커피, 2016년 9월 作

"소년시절 산사에서 글을 읽을 때 죽그릇 속에 비친 얼굴을 대한 적이 있는데
작위가 봉군에 이르러서도 백발을 죽그릇에서 볼 줄을 누가 알겠는가"

이 시에서 려말 선초의 어려운 삶을 살았던 목은 선생의 삶을 읽을 수 있습니다.

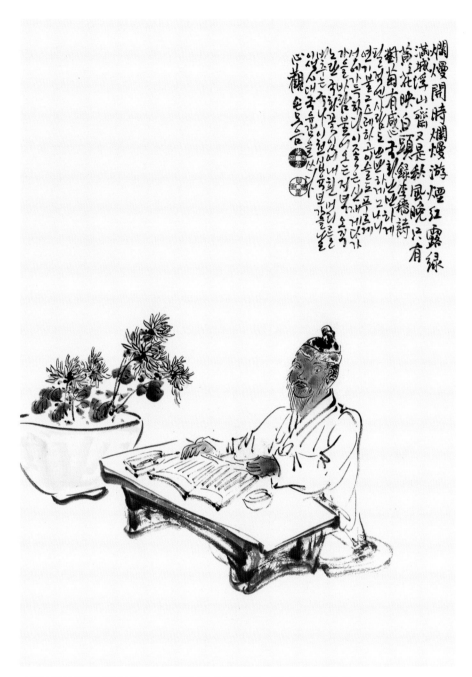

가을 되어 국화꽃 피니, 70×46cm, 종이에 수묵담채와 커피, 2016년 9월 作

爛漫開時爛漫游　煙紅露綠滿城浮
山齋又是秋風晚　只有黃花映白頭
李穡 詩 '對菊有感'

국화 난만하게 필 적엔 사람도 난만하게 노니니 연기 불그스레하고 이슬도 푸르게
성에 가득하다 이 좋은 산재 게다가 가을바람 불어 오는 저녁 오직 노란 국화꽃이
있어 내 흰 머리를 비추는구나
이색 시 '대국유감'

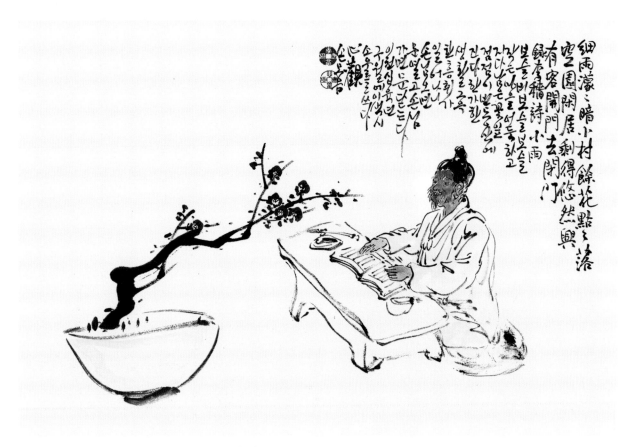

小雨, 46×70cm, 종이에 수묵담채와 커피, 2016년 9월 作

細雨濛濛暗小村
餘花點點落空園
閑居剩得悠然興
有客開門去閉門
李穡 詩 '小雨'

보슬비 보슬보슬 작은 마을 어둑하고
지다 남은 꽃잎 점점이 빈 동산에 진다
한가한 생활 그윽한 흥취가 일어나니
손님 오면 문 열고 손님 가면 문 닫는다
이색 시 '소우'

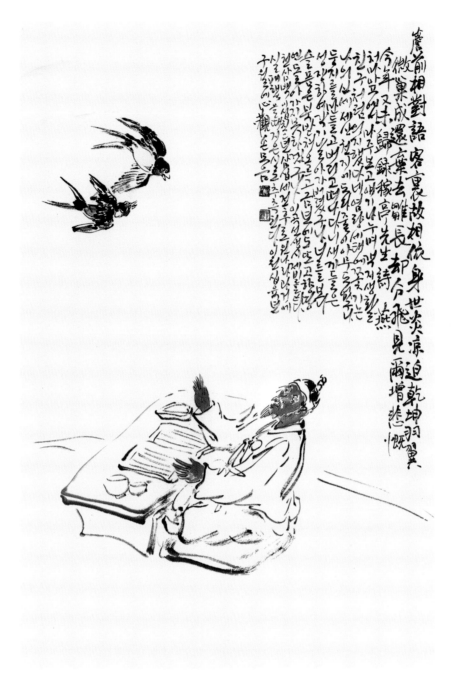

고향생각, 70×46cm, 종이에 수묵 커피, 2016년 9월 作

簷前相對語　客裏故相依　身世炎涼迫　乾坤羽翼微　巢成還棄去　雛長却分飛　見爾增悲慨　今年又未歸
稼亭 李穀 詩 '燕'

처마 앞에서 마주보고 얘기 나누며 객지 생활 친구처럼 의지했다네 염량 세태에 쫓기는 나의 신세 세상천지에 도와 줄 이 아무도 없구나 둥지를 만들고 버리고 떠나다니 새끼들은 성장하여 각기 날아가 버렸구나 너를 보니 슬픔은 북받쳐 오르고 금년에도 또 고향땅에 돌아가지 못하겠구나
가정 이곡(목은의 부친) 시 '제비'

1327년 30세 전후로 원나라 과거에 실패했을 때 지으신 시로 추측된다.
원황제를 모시며 관직생활을 하던 이곡. 황제의 명을 받들어 고국 고려의 개혁에 관심을 기울였지만 뜻을 이루지 못했다. 그의 삶은 어머니에 대한 그리움, 그리고 황제로 대변되는 정치세계에 대한 열정이라는 두 개의 축을 중심으로 움직였다. 하지만 원에서도, 고려에서도 자신의 꿈을 이루지 못한다. 바람에 실려간 한반도 최초의 '노마드' 이곡 – 김영수 글 중에서

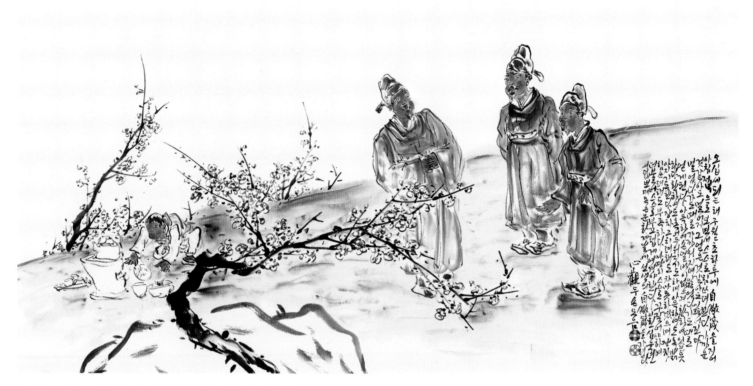

自儆箴, 70×140cm, 종이에 수묵 담채와 커피, 2016년 10월 作

50세 되는 해 9월 초하루에 자경잠을 지어 아침저녁으로 보면서 스스로 힘쓰려 한다. 가까운 것 같아
도 멀어지고 얻은 것 같아도 잃어진다. 멀었다가도 때로 가까워지며 잃었다가도 때로 얻게 된다. 아득
하여 손댈 바이 없으며 환하여 있는 듯 하다. 환하여도 혹 어두워지기도 하며 아득하여도 혹 밝아지기
도 한다. 장차 그치려 해도 차마 못 하겠으며 장차 힘쓰려 해도 부족하다.
마땅히 스스로를 꾸짖어야 하며 더불어 스스로 부끄럽게 여겨야 하겠다.
이색 '自儆箴' 중에서

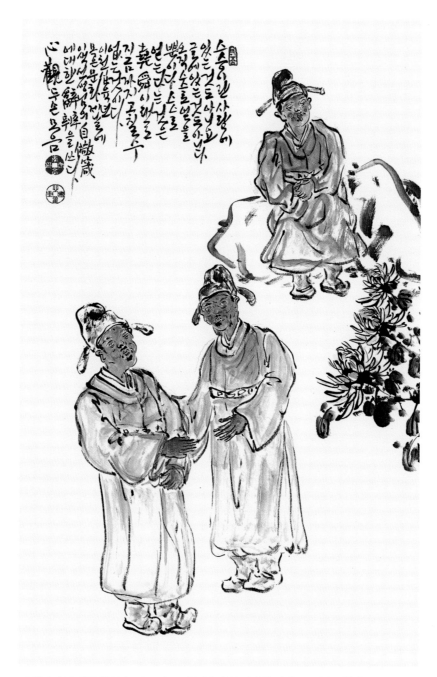

오직 스스로 얻을 뿐이다, 70×46cm, 종이에 수묵 담채와 커피, 2016년 10월 作

스승이란 사람에 있는 것도 아니요, 글에 있는 것도 아니다. 오직 스스로 얻을 뿐이다. 스스로 얻는 다는 것은 堯舜 이래로 지금까지도 고칠 수 없는 것이다.
이색의 '自儆箴에 대한 辭辨' 중에서

목은의 세 아들 種德, 種學, 種善의 이름도 덕을 배양하고, 학문을 익혀, 지선에 이르도록 함으로서 중화의 덕을 실현하고 本然自性을 회복할 것을 염두에 두고 지으셨다.

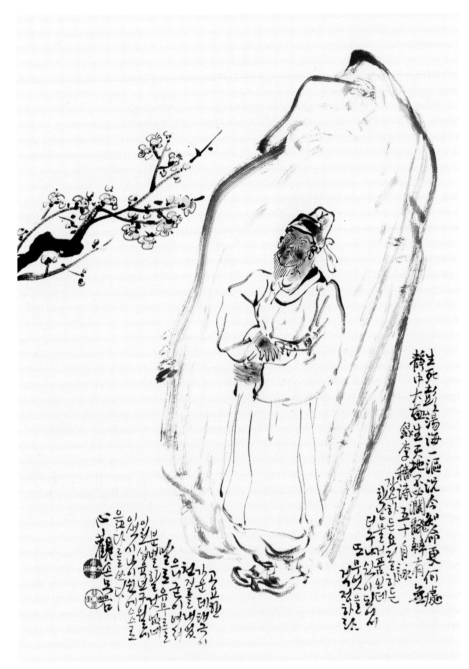

得心, 70×46cm, 종이에 수묵 담채와 커피, 2016년 9월 作

生死彭蕩海一漚　況今知命更何處
靜中大極生天地　不必瀾飜辨有無
李穡 詩 '五十 自詠'

장수하든 요절하든 한낱 물거품인데 더구나 쉰이 되어서 또 무엇을 걱정하랴
고요한 가운데 태극이 천지를 내었으니 굳이 여러말로 유무를 분별 할 것 없네
이색 시 '나이 쉰에 스스로 읊다'

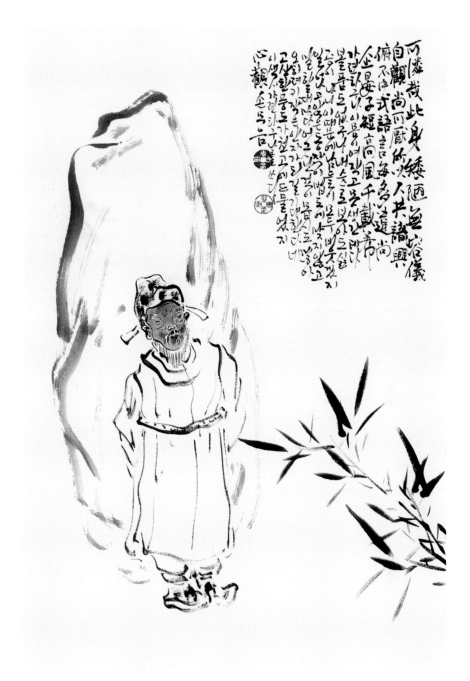

가련하구나 나는, 70×46cm, 종이에 수묵 커피, 2016년 9월 作

可憐哉此身　矮陋無容儀　自觀尚可厭　所以人共識
興俯不中式　語言每多違　尙企晏子短　高風天載希

가련하구나 이 몸이여 작고 못 생긴 데다 볼품도 없구나
내 스스로 보아도 싫증이 나니 이 때문에 남들이 모두 비웃겠지
일어나고 앉은 동작이 법도에 맞지 않고 말할 때마다 어긋난 것이 몹시도 많아
오히려 키 작은 안자가 되기를 기대한다.
고상한 풍도가 천고에 드물었지
이색 시 '가련하구나'

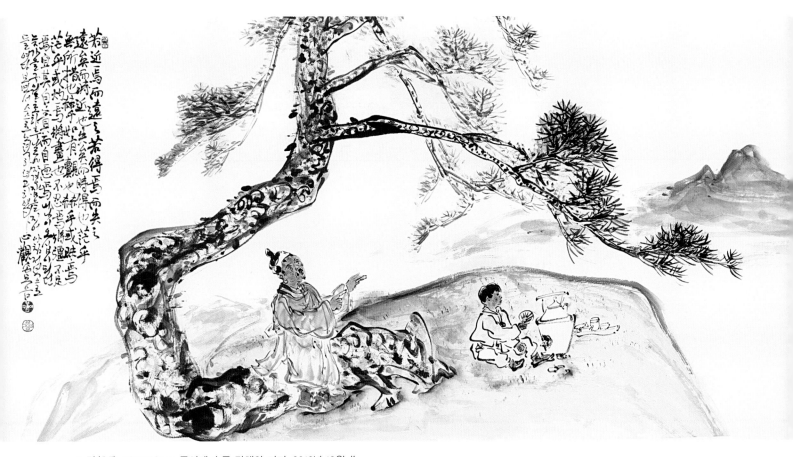

1. 醉松香, 70×140cm, 종이에 수묵 담채와 커피, 2016년 10월 作

若近焉而遠之 若得焉而失之 遠矣而時近也 失矣而時得也 茫乎無所措也 赫乎如有覿也 赫乎或昧焉 茫乎或灼焉 將畵也不忍焉
將疆也不足焉 宜其自責而自惡焉
李穡 '自儆箴'

가까운 듯하면서도 멀기만 하고 얻은 것 같다가도 잃어버리누나 멀리 있다 때로는 가까워지고 잃어버렸다 때로는 얻기도 하
네 까마득하여라 붙잡을 곳이 없고 밝기도 하여라 눈앞에 보이는 듯 밝았다가 어떤 때는 어두워지고 까마득했다 어떤 때는
분명해지네 선을 긋는 일은 차마 못 하겠고 자강하는 길은 역량이 부족하니 스스로 부끄러워하며 꾸짖어서 마땅하리
이색 '자경잠'

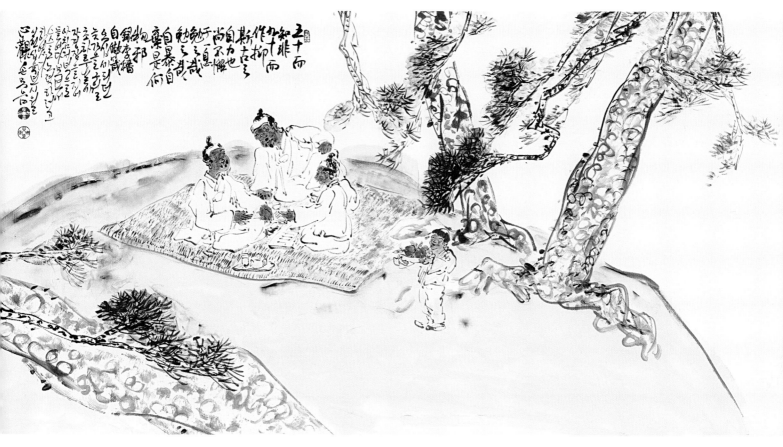

2. 50세에 솔향기에 취해, 70×140cm, 종이에 수묵 담채와 커피, 2016년 10월 作

五十而知非 九十而作抑 斯古之自力也 尙不懈于一息 勉之哉勉之哉 自暴自棄是何物邪
李穡 '自儆箴'

나이 오십 되어서도 잘못 된 것을 알고 나이 구십 넘어서도 억을 짓지 않았던가 자신의 역량이 충분 했던 옛 사람도 이처럼
한 순간도 나태하지 않았으니 아무쪼록 힘쓰고 힘쓸지어다 자포자기 하면 무슨 물건이 되겠는가.
이색 '자경잠'

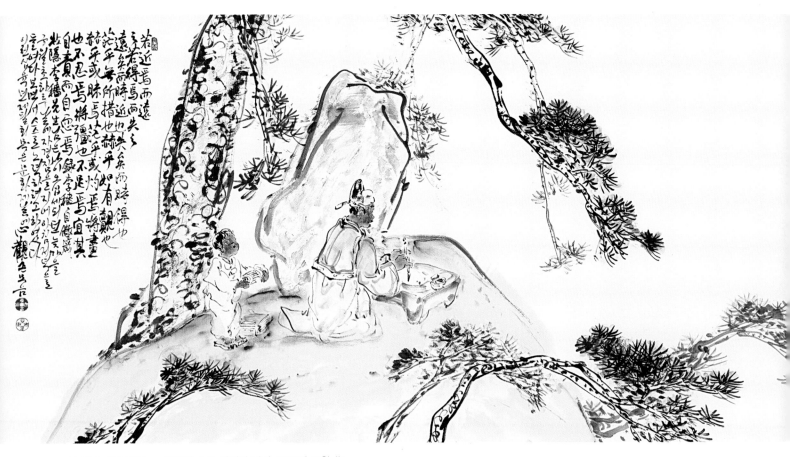

3. 得心, 70×140cm, 종이에 수묵 담채와 커피, 2016년 10월 作

牧隱 李穡 선생님은
나이 50세 되시던 늦가을 9월 초하루날에
自儆箴을 지어 아침 저녁으로 들여다 보면서
스스로 노력하셨다.

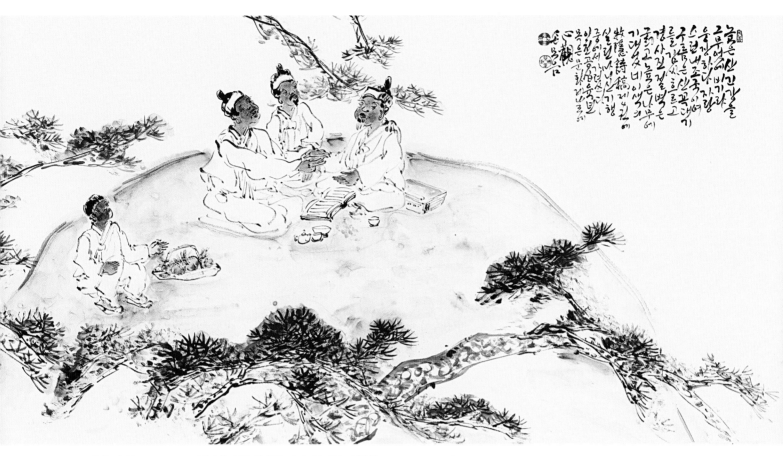

4. 山高 水長, 70×140cm, 종이에 수묵 담채와 커피, 2016년 10월 作

높은 산 긴 강을 그 무엇에 비기랴
웅장하다 자랑스런 내 조국이여
구름은 산 꼭대기를 감싸 흐르고
경사진 절벽은 굵고 높은 나무에 기대었네
이색 시 '마니산 기행' 중에서

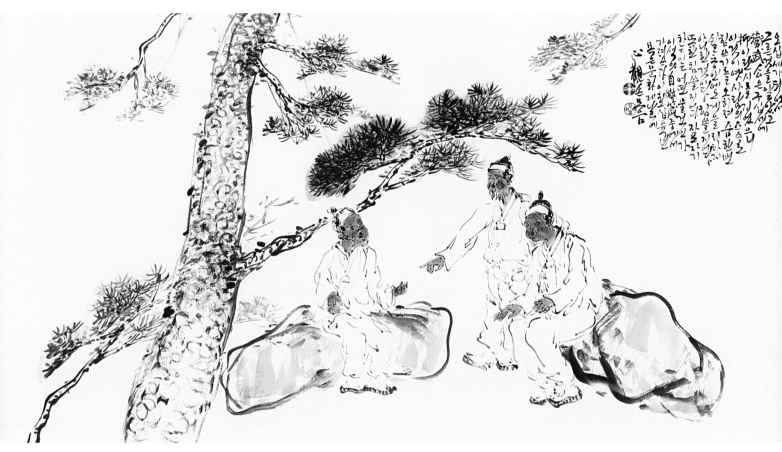

5. 春風, 70×140cm, 종이에 수묵 담채와 커피, 2016년 10월 作

50세가 되어서 그른 것을 알았고 衛武公은 90세에 抑이란 시를 지었으니
이것이 옛 사람의 스스로 힘 쓰기를 오히려 숨 한 번 쉴 동안에도 게을리하지 아니한 것이다.
힘쓸지어다. 또한 힘쓸지어다. 自暴自棄하는 이는 어떤 물건인가?
이색 '自儆箴' 중에서

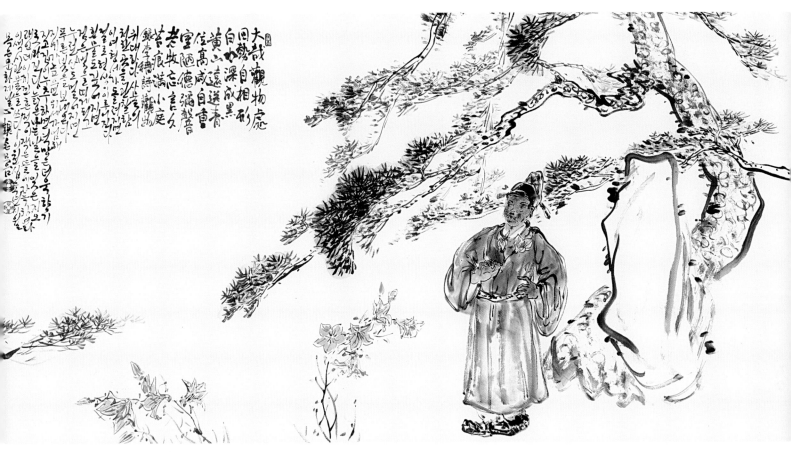

6. 念心, 70×140cm, 종이에 수묵 담채와 커피, 2016년 10월 作

大哉觀物處　回勢自相形　白水深成黑　黃山遠送靑
位高威自重　室陋德彌馨　老牧忘言久　苔痕滿小庭
李穡 詩 '觀物'

위대하다 사물의 처한 곳을 관찰함이여 형세가 돌려지면 절로 형상이 이루어진다.
흰 물도 깊어지면 검은 빛을 띠게 되고 누런 산도 멀어지면 푸른 빛을 보내온다.
지위가 높으면 위세가 엄해지고 집이 누추하면 덕망은 더욱 향기로워진다.
늙은 나는 말을 잊은 지 오래인데 이끼 낀 흔적이 작은 뜰에 가득하여라.
이색 시 '관물'

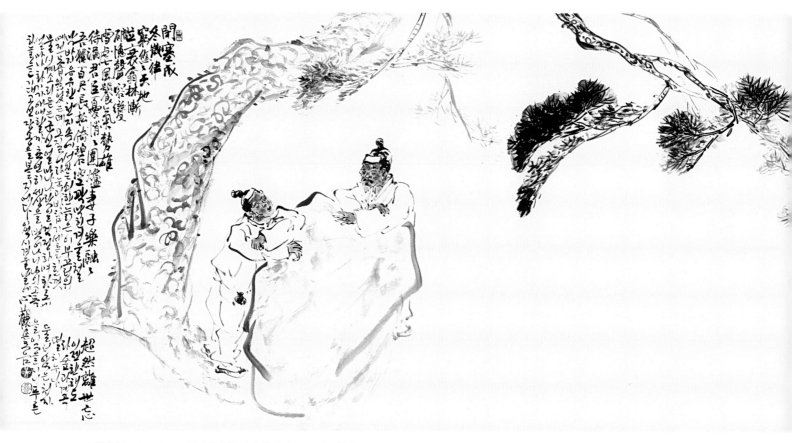

7. 百尺冬松, 70×140cm, 종이에 수묵 담채와 커피, 2016년 10월 作

閉塞成冬歲律窮 悠悠天地立衰翁 林慚磵愧聲容變 雪虐風饕氣勢雄
待漏君臣憂悄悄 圍爐妻子樂融融 吾獨百尺長松倚

꽉 막힌 겨울철 이젠 한해도 막바지 유유한 천지 속에서 서있는 쇠한 늙은이
부끄러워라 숲과 계곡은 예전 모습을 잃었는데 모질어라 눈과 바람 기세를 한껏 떨치누나
물 시계 소리 듣는 군신 얼마나 나랏일로 걱정하며 화로에 둘러 앉은 처자 얼마나 화기애애 할까
초연히 세상을 벗어나니 나의 고독을 잊을지니 푸른 하늘을 기대고 선 장송을 볼지어다.
이색 시 '겨울날'

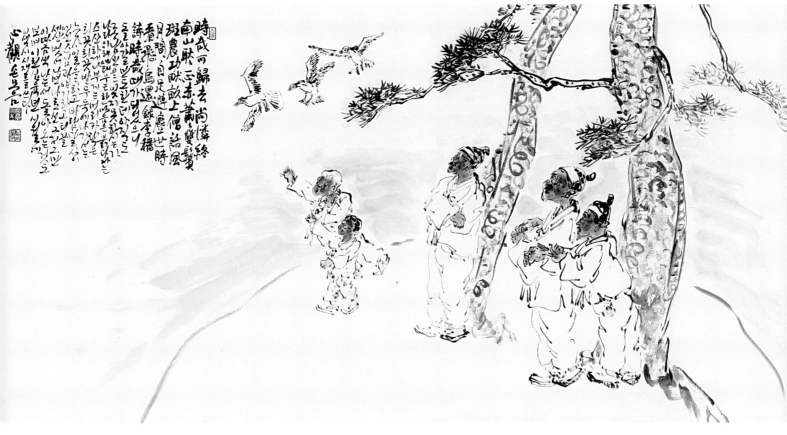

8. 歸鷗, 70×140cm, 종이에 수묵 담채와 커피, 2016년 10월 作

時哉可歸去　尙憐終南山　耿耿一心赤　蕭蕭雙鬢斑
農功畎畝上　僧話風月間　自足避塵世　時看飛鳥還
李穡 詩 ‘時哉’

때가 되었으니 돌아갈 만도 한데 아직도 종남산을 잊지 못 하시는가
나라 위해 애태우는 한 마음은 붉다마는 스산하게 나부끼는 머리카락은 희끗희끗
밭두둑에 나가서는 농사일을 하고 바람달 사이에선 스님과 얘기하고
티끌 세상 벗어나면 나로선 그저 그만 이따금씩 나는 새 돌아 오는 것 보며
이색 시 ‘시재’

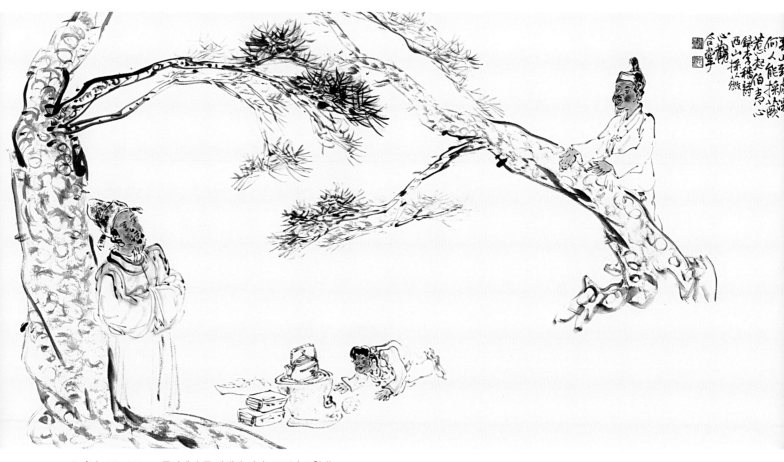

9. 春心, 70×140cm, 종이에 수묵 담채와 커피, 2016년 10월 作

春雨隨風細 春山到處深 何人能採蕨 惹起伯夷心
李穡 詩 '西山採微'

봄비는 바람을 따라 가는데 봄산은 가는 곳마다 깊었구나
어떤 사람이 능히 고사리를 캐는고 백이의 마음을 끌어 일으키네
이색 시 '서산채미'

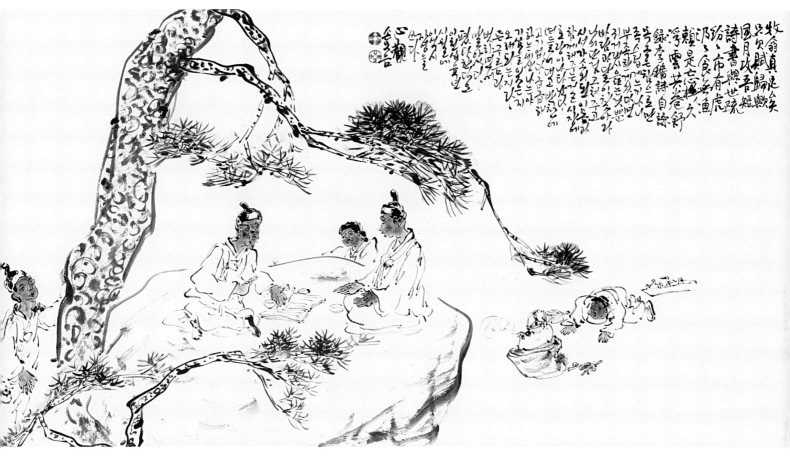

10. 友雲, 70×140cm, 종이에 수묵 담채와 커피, 2016년 10월 作

牧翁眞足矣　只欠賦歸歟　風月攻吾短　詩書與世疏
紛紛市有虎　汲汲食無魚　賴是忘機久　浮雲共卷舒
李穡 詩 '自詠'

목옹은 참으로 만족스럽게 느끼나니 부족한 게 있다면 귀거래사 읊는 것 뿐
바람과 달이 찾아와 나의 단점 고쳐주고 시서가 소외된 이 몸과 함께 해주는 걸
시장에 호랑이 나타났다고 떠들어대고 반찬에 고기 없다 급급해 하는 세상
나는야 기심을 잊은 지 오래 되는지라 뜬 구름 벗하면서 말았다 폈다 한다오.
이색 시 '자영'

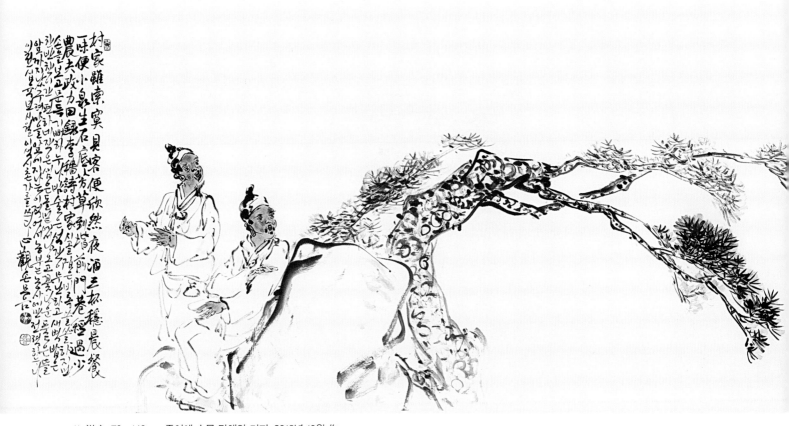

11. 道心, 70×140cm, 종이에 수묵 담채와 커피, 2016년 10월 作

據尢驕難禁 求全毀必來 老當何足責 吾黨亦遭猜
寡欲生道味 小心消禍胎 花開又無事 只合日銜杯
李穡 詩 '有感'

높은 자리 차지하면 교만을 버리기 어렵나니 완전함을 구하다 보면 비방을 받기 마련이다
늙은 환관 따위야 꾸짖고 말 것이 있겠냐만 우리 무리도 끝내는 시기를 받고 말았도다
욕망을 덜어가면 도의 참 맛이 우러나고 마음가짐을 조심하면 화근이 사라지는 법
꽃도 피는 계절이요 할 일도 없는 이때 그저 날마다 입에다 술잔을 대는 게 좋으리라,
　　이색 시 '유감'

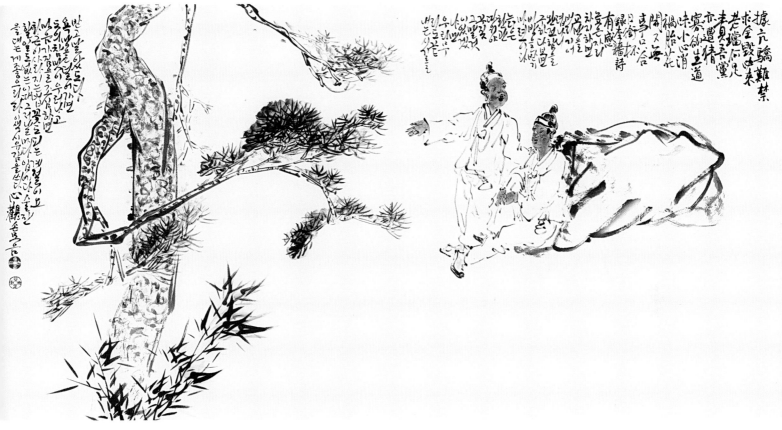

12. 村家, 70×140cm, 종이에 수묵 담채와 커피, 2016년 10월 作

村家雖素寞　見客便欣然　夜酒三杯穩　晨餐一味便
小泉生不底　芳草到堦前　門巷經過少　農夫政力田
李穡 詩 '村家'

시골집은 비록 쓸쓸하지만 손을 보고 문득 기뻐하도다
밤 술은 석잔이 무난하고 새벽밥은 한 반찬이 간편하네
작은 샘은 물밑에서 나오고 꽃다운 풀은 뜰앞까지 났구려
마을 앞을 지나는 이 적어서 농부는 농사에만 전력하누나
이색 시 '촌가'

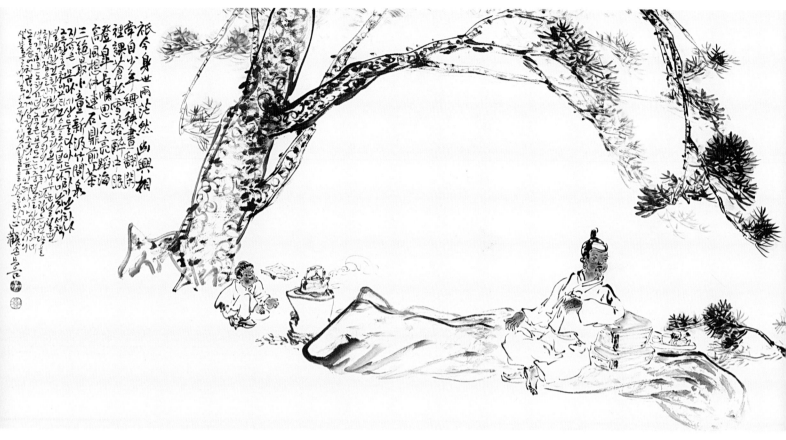

13. 松下煎茶, 70×140cm, 종이에 수묵 담채와 커피, 2016년 10월 作

祇今身世兩茫然　幽興相牽自少年　縹秩晝翻閑裡課　蒼松雪落醉中眠
登皐長嘯思元亮　蹈海高風想仲連　石鼎煎茶三絕最　小童新汲竹間泉
李穡 詩 '述懷'

지금은 몸과 세상 둘 다 아득하기만 하나 그윽한 흥취 이끄는 건 스스로 소년이라네
낮에 서책 열람한 건 한가한 때의 일과요 소나무 눈 날릴 땐 취하여 잠을 잔다오
언덕 위의 긴 휘파람은 원량을 생각하고 도해가던 높은 풍도는 중련을 상상하네
돌솥에 차 끓인 게 삼절 중에 으뜸인데 아이가 대 사이의 샘물을 막 길어 오누나
이색 시 '회포를 서술하다'

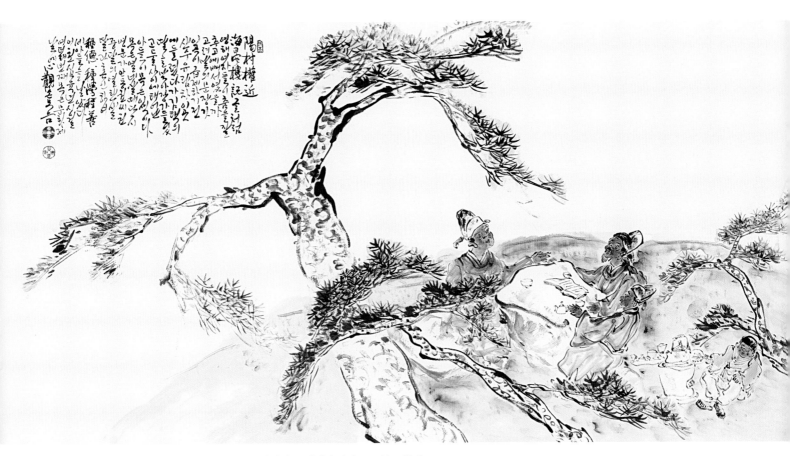

14. 아름다운 寧海 솔향기, 70×140cm, 종이에 수묵 담채와 커피, 2016년 10월 作

陽村 權近의 海晏樓記 글처럼 영해 여자들이 춤을 잘 추고 예뻐서였을까
고려말의 문장가 李穀이 급제하기 전 산수유람차 이곳에 들렸다가 김택의 딸을 맞아 장가 들었고
둘 사이에 태어난 아들이 이색이다.
목은 열 네 살 때 당시 명문가 안동 권씨 권중달의 열 한 살 딸과 혼인하여 種德, 種學, 種善 세 아들을 낳았다.

심관(心觀)의 독화(讀畵), 그림과 문학의 경계

양 상 철 (융합서예술가)

1.

동양의 수묵화가 서양의 추상미술에 비해 보기가 수월하다고 해서 대중적일 수 있는 것은 아니다. '보지 못해서 못 읽는 추상화'나 '보면서도 읽을 게 없는 문인화'가 서로 다를 바가 없기 때문이다.

모든 예술이 장르를 불문하고 현대의 예술이 되기 위해서는 필연적으로 시대성을 읽어 대중과 호흡하여야 한다. 역사를 보더라도 부정(否定)의 방식을 통해 구축해 왔던 미술은 시대에 맞춰 끝없이 변화되어 왔다. 근대 추상미술도 충분한 지식과 이해가 전제되지 않고서는 감상이 불가능하여, 급기야 대중문화의 보편성을 끌어들여 변화의 물꼬를 텄다.

그러나 전통의 가치와 성과를 더 중요시하며 과거를 지켜왔던 예술들은, 시대의 변화에 따르지 못하여 대중의 관심에서 멀어지고 있음을 우리는 목격하고 있다. 문인화라고 예외일 수 없다. 전통의 기풍(氣風)과 고상함, 문필의 범위와 상투적 붓놀림에만 매달려 과거가 수구된다면, 시대를 찾지 못하고 다양성이 결여되어 대중의 관심에서 멀어질 수밖에 없을 것이다.

미술의 대중성은 작가와 수요자 간에 예술성을 바탕으로 한 시대적 소통(疏通)으로 존재한다. 그림과 나누는 대화중에서 즐거움을 발견한다. 작금 문인화는 소통에 대해 의심의 눈초리가 없지 않다. 사군자(梅蘭菊竹)과 인물(人物), 영모(翎毛), 화훼(花卉) 등 한정된 소재의 비슷한 그림만 반복적으로 그려진다면 다양성의 부족과 함께 소통의 한계에 처할 것이 분명하다.

심관은 소통을 위해 대화를 찾는 작가다. 다독(多讀)과 문학적 소양으로 소재의 한계를 극복하여 다양성을 구하고 있다.

2.

심관의 수묵화는 문인화의 정통성을 따르면서도 정치(精緻)한 부분이 있다. 그러나 인물의 묘선(描線)만은 간결하고 천덕스럽다. 이런 경향은 김홍도(金弘道)의 민속화에 영향 받은 듯하다. 오주석은 '옛 그림 읽기의 즐거움'에서 단원(檀園)의 묘선은 인위적이지 않으며, 다소 만화적 성격이 짙고 단순하고 빠르다고 지적하면서, 그 이유를 다음과 같이 말하고 있다. "만사에 지나치게 집착하지 않는 우리 조상의 타고난 낙천성과 대범함에서 우러난 것이라고 생각한다." 이러한 것이 김홍도의 아취(雅趣)이며 심관이 추구하고자 하는 묘선의 변주(變奏)일 것이다.

근자에 심관의 작품을 보면 문인화의 전형을 탈피하여 보다 읽을거리에 치중하고 있는 것 같다. 작품의 형식이나 규격도 소박하여 화이트 큐브(white cube)보다는 응접실이나 침대머리가 어울릴 것 같은 친근감이 있다. 마치 서실에 두고 보는 분재나 책과 같아서 구태여 작품의 크기와 재료의 실험성에 고민할 이유가 없었는지 모른다. 거대한 작품으로 감상자를 제압하기 보다는 오히려 감상자가 한 눈에 보고 읽을 수 있는

휴먼 스케일(human scale)을 지향하는 이유도, 읽는 그림(讀畵)을 염두에 둔 심관의 의도와 무관치 않을 것이다.

3.

서화일률(書畵一律)의 전통에 따라 생각해보면, 그림과 글씨는 하나이고, 본다는 것이 곧 읽는 것이 된다. 문인화는 겉으로 드러난 조형미보다 작가의 마음이 주가 되어 읽혀지는 것이다. 작가는 작품을 통하여 자신의 존재와 열망을 표현한다.

심관은 과거로 회귀하여 현재를 읽게 하는 은유와 직설로 많은 이야기를 풀어낸다. 그의 그림은 우화적이고 해학적이며, 서정적인 향수가 있으면서도 패러독스(paradox)하다. 인격화된 동식물을 주인공으로 등장시켜 세태를 풍자하고 교훈적 의미를 전달한다. 호랑이를 등장시켜 삶의 탐욕과 허무를 교시하고, 개구리가 시끄러운 세상을 비웃어 해학적 웃음을 유발시키기도 한다. 그러면서도 옛 추억과 향수를 담아 서정적 감흥과 그리움을 전해주는 다양한 이야기를 만들어 낸다. 그의 작품은 화제를 읽어야 더 많은 이야기를 알 수 있다. 그는 결국 보는 것과 읽는 것, 그림과 문학의 경계에 다다르고자 한다.

문인화는 작가의 내면을 나타내는 사의의 구현에 목적을 둔 그림이다. 심관은 사의의 대상과 생각을 담는 방법으로, 유명작가의 시와 수필, 잠언 또는 법구경이나 선사들의 이야기들을 선구하여 화제로 쓰고 있다. 그래서 심관의 작품은 그의 종교관과 철학적 사상을 배경하면서도 특히 문학성이 강조되어 나타나는 특징이 있다. 문학적 사고를 기반으로 하여 민화적 요소가 깃들어지고, 전통을 바탕으로 하여 현대적 감수성을 얹어내는 그의 작품은 오래 보고 읽어야 그 진미를 느낄 수 있다.

4.

심관은 시서화(詩書畵) 삼절의 상태를 지향하는 전통 문인화가로서 양면적 속성을 지니고 있다. 그것은 지각(知覺)과 시각(視覺)을 섞어 놓은 그의 그림이, 보는 각도에 따라 '혼합적 문학(混合的文學)' 또는 '혼합적 회화(混合的繪畵)'일 수 있다는 것이다.

문인의 시대가 가고 대중의 시대를 맞은 지금에 문인화도 그림으로 예술의 순수성을 보장받고자 하는 추세에 놓여있다. '그림에 딸린 문장이냐, 문장에 딸린 그림이냐'는 주종(主從)의 문제이다. 문장(文章)에 대한 의존도를 높일수록 그림의 직관성(直觀性)은 약화된다. 문학과 회화의 경계에서 정도(程度)를 가늠하는 이러한 문제는 현대 문인화들이 껴안은 고민이자 숙제이며 이 또한 영향 있는 중진으로서 심관이 짊어져야 할 책무이기도 하다.

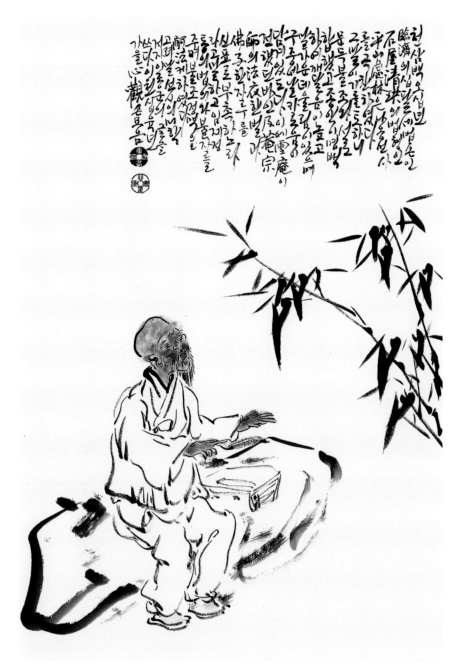

물처럼 바람처럼, 70×47cm, 종이에 수묵 커피, 2016년 9월 作

1350년 臨濟의 18세 법손인 석옥 청공(石屋淸珙;1272~1352)의 법형인 평산 처림은 나옹선사(懶翁禪師1320~1376)를 극찬하였다.
"그 말이 기를 토하니, 문득 불조와 서로 합했고 종안이 명백하여 깨달음이 높고, 말 가운데 울림이 있으며, 구중에 날카로움이 담겨 있도다.
이에 설암이 전했던 바인, 급암 종사의 법의 한 벌과 불자 한 자루를 신표로 부촉하노라."라고 말하고, 임제 전통의 법의와 불자를 주며, 불조 정맥을 사법케 하였다.
'고려말 선시의 미학' 이종군 저자의 글

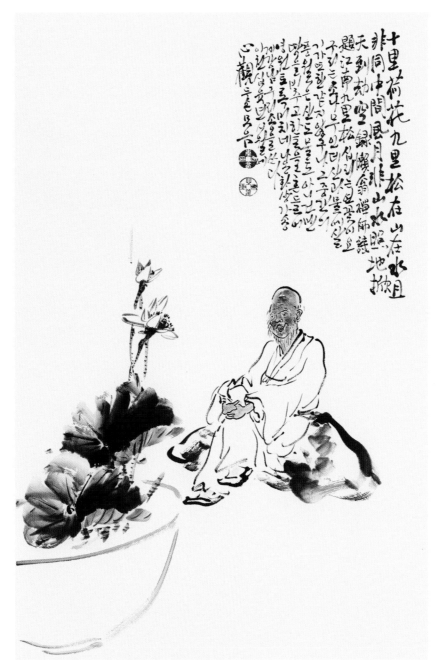

연꽃을 보는 마음, 47×70cm, 종이에 수묵담채, 2016년 9월 作

十里荷花九里松
在山在水且非同
中間風月非山水
照地掀天到劫空
懶翁禪師詩 '題江南九里松'

십리는 연꽃이요 구리는 소나무인데
산과 물에 살기가 또한 같지않구나
그 중간의 풍월은 산도 물도 아니건만
땅을 비추고 하늘을 흔들어 영원토록 미치네
나옹화상가송 '제강남구리송'

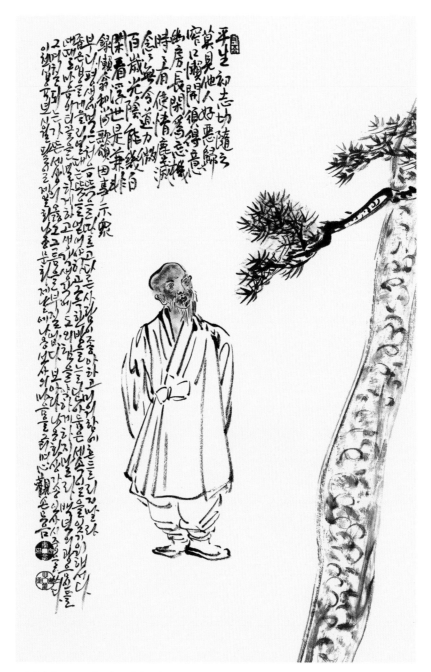

세상의 옳고 그름은 다 부질없나니, 70×45cm, 종이에 수묵담채와 커피, 2016년 9월 作

平生初志切隨之
莫見他人好惡歸
窄口懶開須得意
幽房長閑爲忘機
時時有使情塵滅
念念無令道力微
百世光陰能幾白
閑看浮世是兼非
懶翁和尙歌頌 '人事示衆'

부디 평생에 먹은 처음 뜻을 따르고
다른 사람이 좋아하고 미워함에 흔들리지 말라
좁은 입을 게을리 열 때는 뜻을 얻어야 하고
그윽한 방을 늘 닫아둠은 세속의 일을 잊기 위해서다
때때로 마음의 티끌을 멸하게 하고
생각생각에 도의 힘을 약하게 하지 말라
백년의 광음인들 그 며칠 되는가
뜬 세상의 옳고 그름은 부질없다 보아라
나옹화상가송 '인사시중'

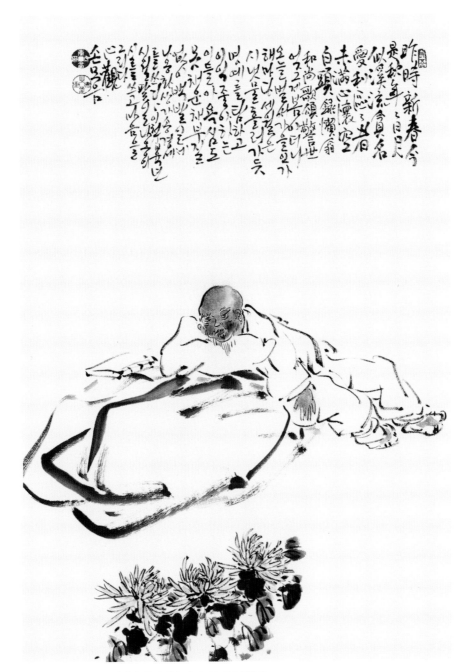

警世, 70×46cm, 종이에 수묵담채와 커피, 2016년 9월 作

昨時新春今是秋
年年日月似溪流
貪名愛利區區者
未滿心懷空白頭
懶翁和尙歌頌 '警世'

엊그제 봄이더니 오늘 벌써 가을인가
해마다 세월은 시냇물 흘러가듯
명예를 탐하고 이익을 좋아하는 이들아
욕심도 못 채운 채 부질없이 백발일세
나옹화상가송 '경세'

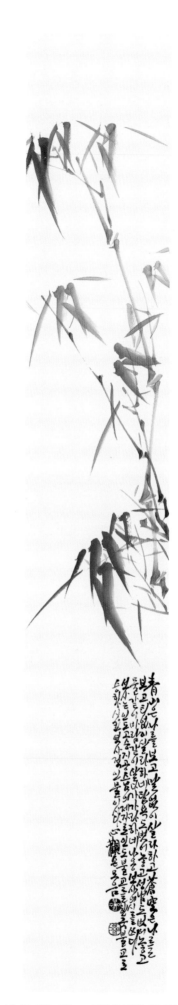

青山은 나를보고 말없이 살라하고
蒼空은 나를보고 티없이 살라하네
탐욕도 벗어놓고 성냄도 벗어놓고
물같이 바람같이 살다가 가라하네

고향에서 나신
懦翁禪師 詩 '물처럼 바람처럼'

나옹선사는
인도고승 지공스님의 제자로
인도불교를 한국불교로
승화시킨 역사적 인물이다.

如水如風, 140×24cm, 종이에 담채, 2016년 9월 作

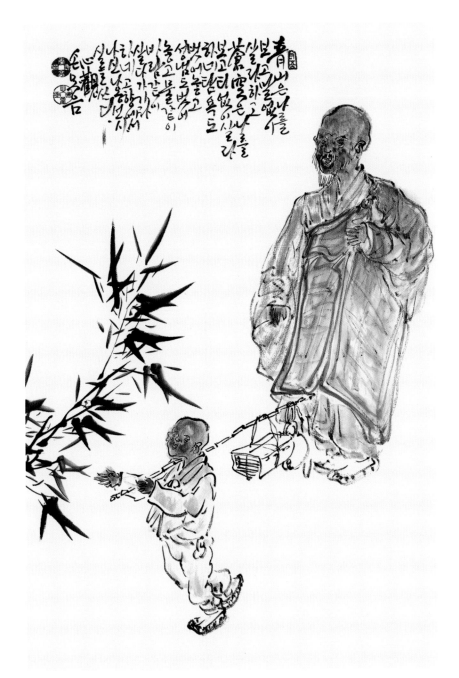

如水如風, 70×46cm, 종이에 수묵담채와 커피, 2016년 9월 作

청산은 나를보고 말없이 살라하고
창공은 나를보고 티없이 살라하네
탐욕도 벗어놓고 성냄도 벗어놓고
물같이 바람같이 살다가 가라하네
나옹선사시 '물처럼 바람처럼'

불교는 숲의 종교라고 말하기도 합니다.
· 석가모니 룸비니 동산의 숲 속에서 탄생
· 29세의 나이에 우루벨라 숲 속에서 6년간 수행
· 45년 동안 숲 속에서 머무르며 불법을 전수
· 사라쌍수 숲속에서 열반

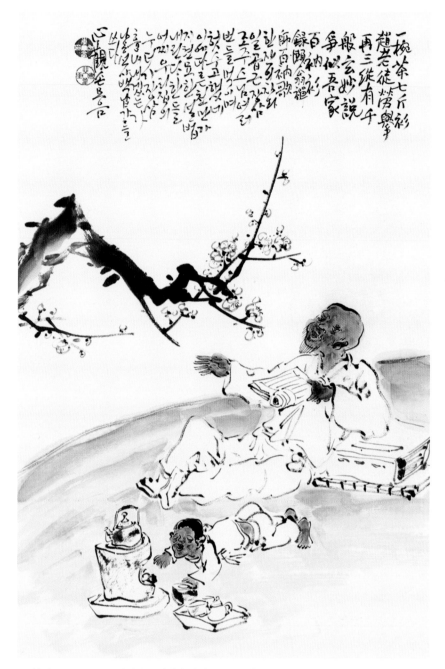

百衲歌, 70×46cm, 종이에 수묵담채와 커피, 2016년 9월 作

一椀茶七斤衫
趙老徒勞擧再三
縱有千般玄妙說
爭似吾家百衲衫
懶翁禪師 詩 '百衲歌'

한 잔의 차와 일곱 근 장삼
조주 스님 여러 번 들먹이며 헛수고 했네.
이에 따른 천만 가지 현묘한 설법 내린다 한들
어찌 우리 집의 누더기 장삼 흉내 내겠는가.
나옹선사 시 '백납가'

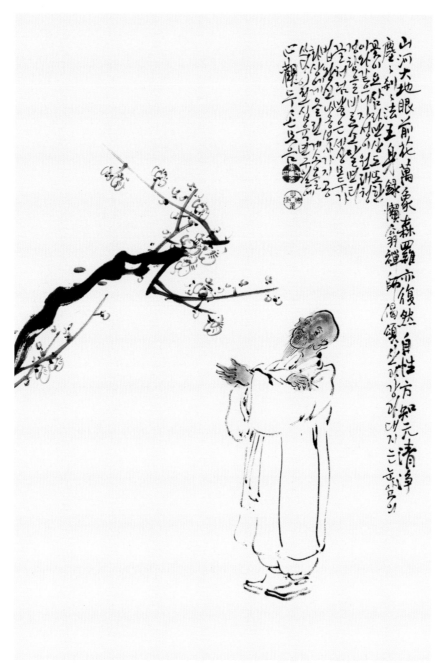

一花世界, 70×46cm, 종이에 수묵 담채와 커피, 2016년 10월 作

山河大地眼前花
萬象森羅亦復然
自性方知元淸淨
塵塵刹刹法王身
懶翁禪師 '偈頌'

산과 강과 대지는 눈 앞의 꽃이요
삼라만상도 또한 이와 같으니
자성이 청정함을 비로소 알면
티끌처럼 많은 세상 모두가 법왕신
나옹선사가 지공스님께 올린 '게송'

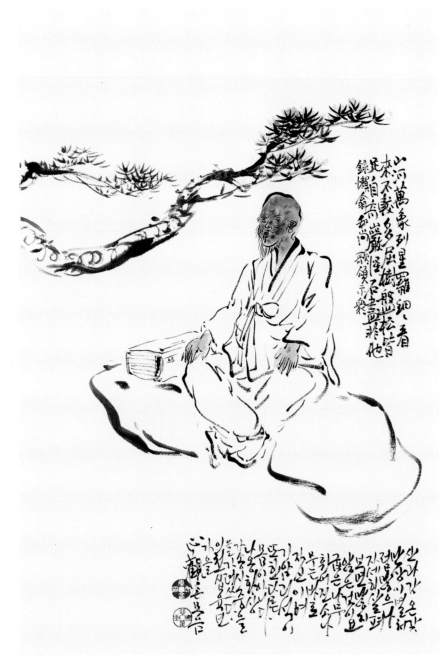

示衆, 70×46cm, 종이에 수묵 담채와 커피, 2016년 10월 作

山河萬象列星羅
細細看來不較多
屈樹盤松皆足自
奇巖怪石盡非他
懶翁和尙 歌頌 示衆

산과 강 온갖 만상이 별처럼 많으나
자세히 살펴보면 많지 않은 것이요
굽은 나무 휘어진 소나무는 바로 자신이며
기암괴석이 또한 다른 몸이 아니다
나옹화상 가송시중을 가려 쓰다.

靑山은 나를보고 말없이 살라하고
蒼空은 나를보고 티없이 살라하네

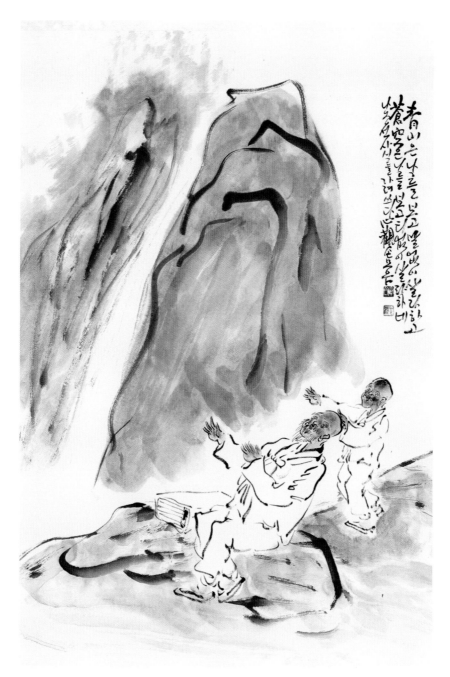

淸心, 70×46cm, 종이에 수묵 커피, 2016년 10월 作

靑山은 나를보고 말없이 살라하고
蒼空은 나를보고 티없이 살라하네

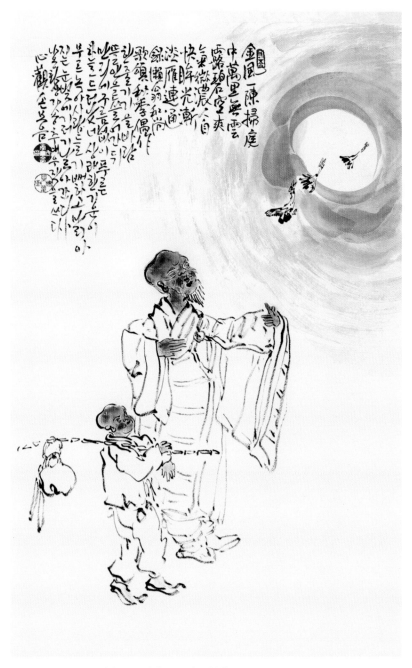

秋心, 70×46cm, 종이에 수묵 커피, 2016년 10월 作

金風一陳掃庭中
萬里無雲露碧空
爽氣微濃人自快
晬光漸淡雁連通
懶翁和尚歌頌 '秋季偶作'

한 줄기 가을 바람 뜰안으로 쓸어 간 뒤
만리에 구름없이 이 푸른 하늘 드러났네
상쾌한 기운이 무르녹아 사람들이 좋아하고
맑아지는 눈빛에 기러기 날아간다.
나옹화상가송 '추계우작'

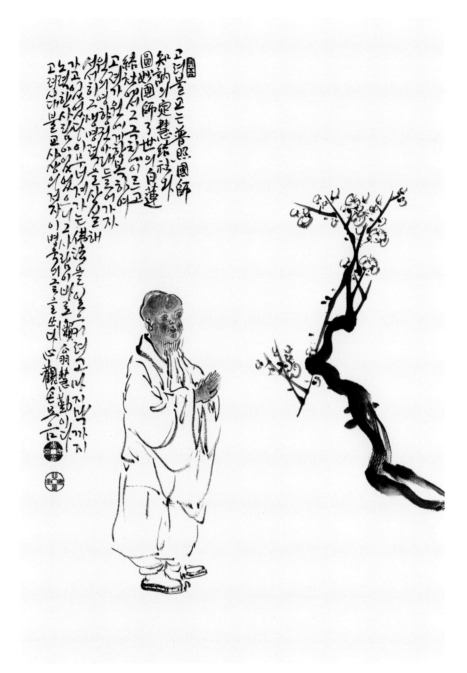

心香, 70×46cm, 종이에 수묵커피, 2016년 10월 作

고려불교는 普照國師 知訥의 定慧結社와 圓妙國師 3世의 白蓮 結社에서 그 극치에 이르고 고려가 원에게 항복하여 원의 영향권 아래 들어가자 서서히 그 생명력을 상실해 가고 있었다. 이 무너져가는 佛法을 일으키려고 마지막까지 노력한 사람이 있었으니 그 사람이 바로懶翁慧勤이다.

고려시대 불교사상의 저자 이병욱의 글 중에서

妙道堂堂何處在
莫從外去苦追尋
一朝兩眼能開豁
水色山光是本心
懶翁和尚歌頌 '示演禪者'

묘한 도는 당당히 먼 곳에 있는가
밖으로 향해 괴로이 찾지 말라
어느날 두 눈이 활짝 열리면
산색이나 물빛이 바로 본래 마음이라
나옹화상가송 '시연선자'

歸一心源, 140×50cm, 종이에 수묵담채와 커피, 2016년 9월 作

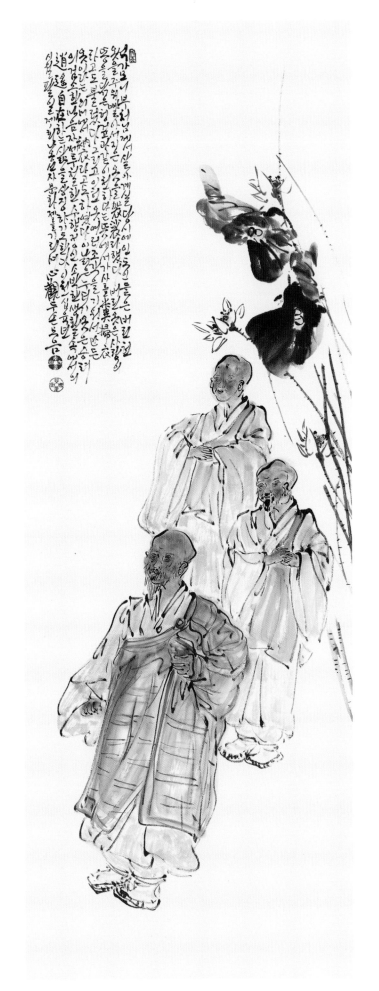

袈裟의 의미, 140×50cm, 종이에 수묵담채와 커피, 2016년 9월 作

석가모니 부처님께서
살아 계실 당시에 인도인들은
버린 헌 옷을 주워 빨아서 지은 옷을 袈裟라 했다.
버린 옷은 사람의 똥을 닦는 헝겊과 같이 천하다는
뜻에서 가사를 糞掃衣라고도 불렀다.
그리고 이 헌옷 여러 조각을 기워서 만든 옷이라는
의미에서 衲衣라고도 하였다.

이 낡은 누더기 옷은
승려의 검소한 마음의 자세,
투철한 수행정신, 소박한 생활
속에서의 逍遙自在하는 삶을 상징하기도 한다.

一鶉衣 一瘦節
天下橫行無不通
歷徧江湖何所得
元來只是學貧窮
懶翁禪師 '百衲歌'

헤진 옷 한 벌에 지팡이 하나
천하를 누벼도 통하지 않을 일 없네
강호를 두루 다니며 무엇을 얻었는가
원래 배운 것이라곤 다만 빈궁뿐이네
나옹선사 '백납가'

백납가, 140×50cm, 종이에 수묵담채와 커피, 2016년 9월 作

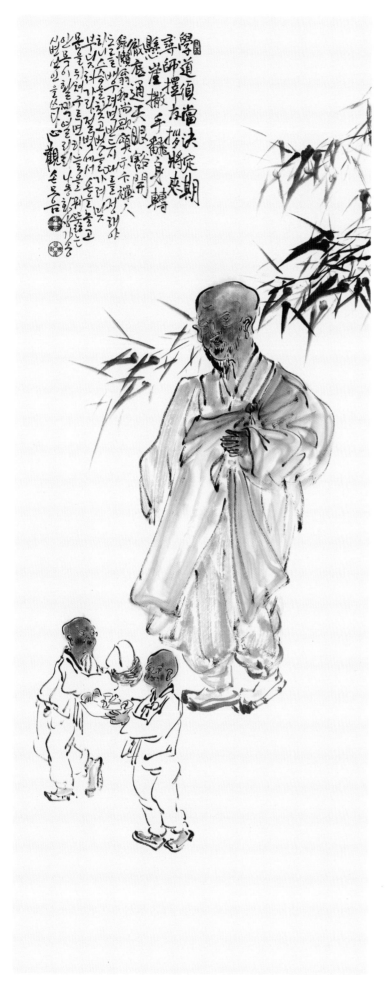

尋心, 140×50cm, 종이에 수묵담채와 커피, 2016년 9월 作

學道須當決定期
尋師擇友拶將來
懸崖撒手飜身轉
徹底通天眼豁開
懶翁和尚歌頌 '示卡禪人'

도를 배우려면 반드시 때를 정해야 하니
스승을 찾고 벗을 가려 맞부딪쳐 가라
절벽에서 손을 놓고 몸을 뒤쳐 구르면
하늘을 꿰뚫는 안목이 활짝 열리리
나옹화상가송 '시변선인'

妙淨明心是何物
應頌切忌就言銓
山河日月兼星宿
物物和融體歷然
懶翁和尙歌頌 '答上問 妙淨明心'

묘정명심이란 어떠한 것인가
부디 표현한 그말에 집착하지 마시오
산하일월 그리고 수 많은 별들
그 모든 것에 어울리고 통하여 본체 역연하도다.
나옹화상가송 '답상문 묘정명심'

妙淨明心, 140×70cm, 종이에 수묵담채와 커피, 2016년 10월 作

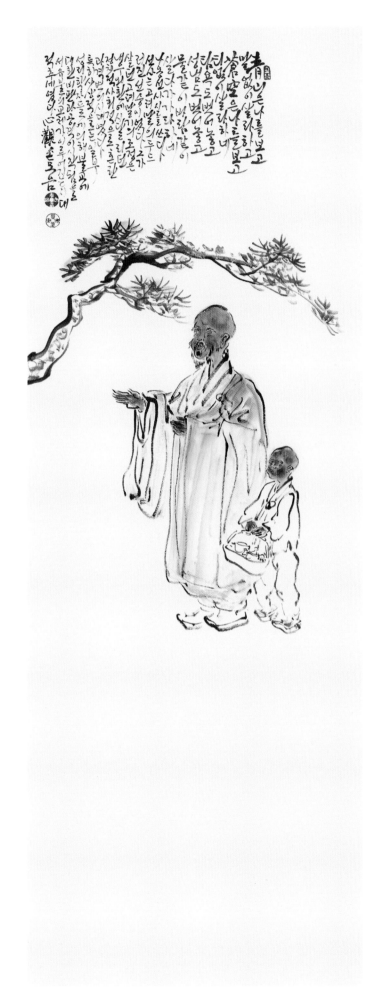

如水如風, 140×70cm, 종이에 수묵담채와 커피, 2016년 10월 作

靑山은 나를보고 말없이 살라하고
蒼空은 나를보고 티없이 살라하네
탐욕도 벗어놓고 성냄도 벗어놓고
물같이 바람같이 살다가 가라하네
나옹선사시 '물처럼 바람처럼'

선사는 고려말의 두드러진 선승이셨다.
스님이 사시던 고려말기의 조정은 내우외환에 시달
리고 정치적 사회적으로 혼란과 격변의 시대였다.
특히 사상적으로는 일부 성리학자들에 의해 불교에
대한 비판과 공격이 시작됨으로
유불의 교체가 이루어지는 시대적 추세였다.

靈光獨輝脫根塵
坐臥輕行理妙道
驀得竿頭加一步
頭頭全露法王身
懶翁和尚歌頌 '向禪者求偈'

신령스런 한 줄기 빛 근본 무명 벗어나니
앉고 눕고 거닐면서 묘용을 나타내네
단번에 간두에서 한 걸음 내디디면
만물의 진리 자체 온전히 드러나리
나옹화상기송 '향선자구게'

求偈, 140×70cm, 종이에 수묵 담채와 커피, 2016년 10월 作

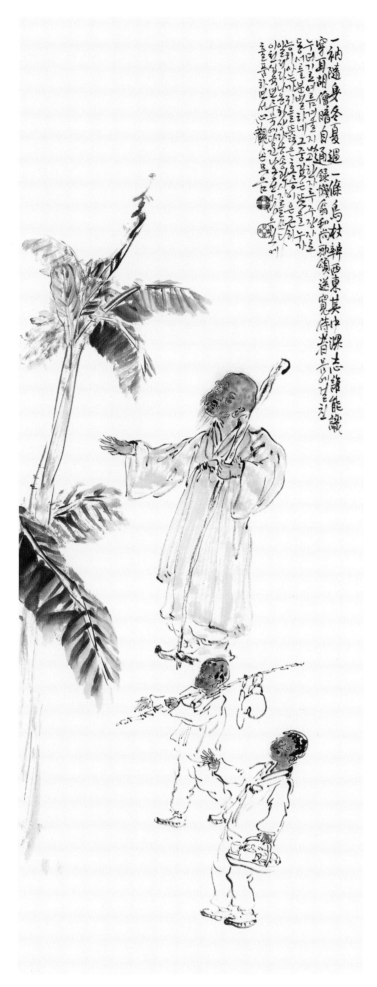

一衲隨身冬夏過
一條鳥杖辨西東
其中深志誰能識
穿耳胡僧暗自通
懶翁和尚歌頌 '送寬侍者'

몸에 걸친 누더기로 여름 겨울 지나고
한 자루 주장자로 동서를 분별하네
그 중 깊은 뜻을 누가 능히 알리요
귀를 뚫은 호승이 은근히 알리니
나옹화상가송 '송관시자'

萬法歸一, 140×50cm, 종이에 수묵 담채와 커피, 2016년 10월 作

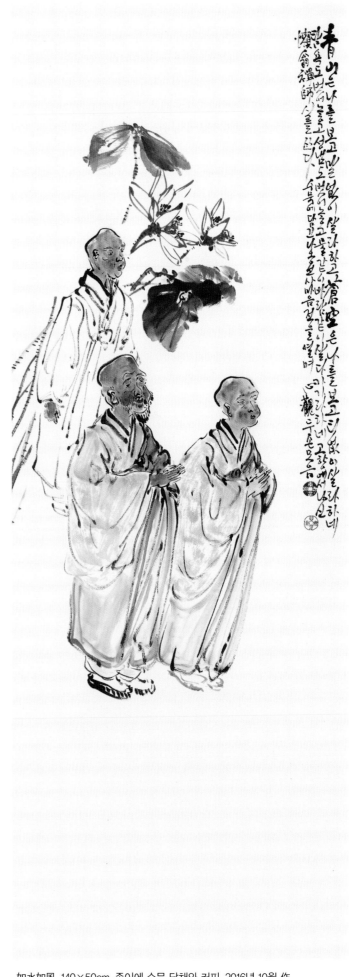

青山은 나를보고 말없이 살라하고
蒼空은 나를보고 티없이 살라하네
탐욕도 벗어놓고 성냄도 벗어놓고
물처럼 바람처럼 살다가 가라하네
고향에서 나신 懶翁禪師 詩

如水如風, 140×50cm, 종이에 수묵 담채와 커피, 2016년 10월 作

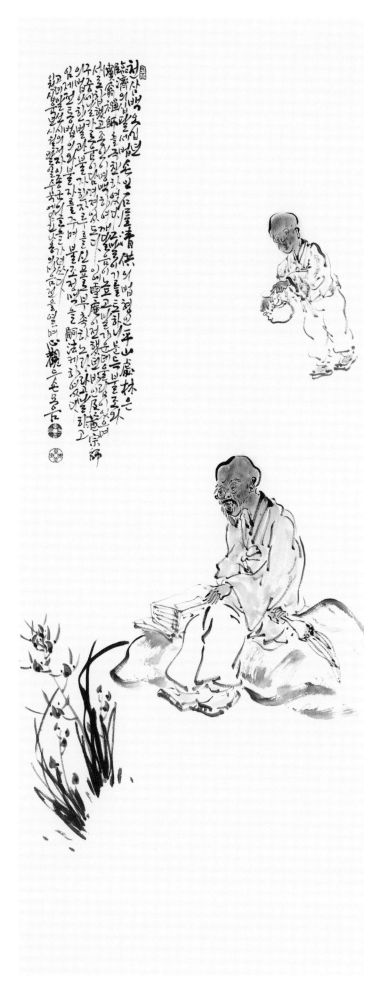

禪心, 140×50cm, 종이에 수묵 담채와 커피, 2016년 10월 作

1350년 臨濟의 18세 법손인 石屋淸供의 법형인 平山處林은 懶翁禪師를 극찬하였다.

그 말이 기를 토하니 문득 불조와 서로 합했고 종안이 명백하여 깨달음이 높고 말 가운데 어울림이 있으며 구중에 날카로움이 담겨져 있도다.

이에 雪庵이 전했던 바인 及菴宗師의 法衣 한 벌과 佛子 한 자루를 신표로 부촉하노라라고 말하고 임제 전통 법의와 불자를 주며 불조 정맥을 嗣法케 하였다.

이종군 '고려말 선시의 미학' 저자의 글 중에서

수묵편지(水墨便紙)
- 心觀 이형수의 「수묵편지」展에 부쳐

복효근

수묵으로 쓰는 편지가 있다

긴긴 소설로도 다 그려낼 수 없는
몇 년의 세월로도 다 말할 수 없는 이야기를 담아
수묵으로 편지를 쓴다

마음 저 깊은 곳을 들여다보면
우리가 떠나온 세상이 있어
그리하여 종내는 다시 돌아가야 할 세상이 있어
그곳으로 편지를 쓴다

먹으면 삼천 년을 산다는 신선의 복숭아가 열리고
호랑이가 담뱃대를 물고 물고기를 잡는
신화와 전설이 살아 숨 쉬는 세상

소에게 풀을 뜯기다가 우르르 물가로 몰려가는 아이들
가장 맑고 빛나는 유년의 꿈이 서려있는 곳
한여름 연붉은 능소화가 누이의 웃음인 양 피어나고
떨어진 능소화 앞에선 개마저도 명상에 잠긴다

여린 풀벌레와 개구리와 새와 고양이가 함께 놀고
최선을 다하여 맺히는 열매와
그 열매 가만히 들여다보며 조물주의 속내를 헤아려보는
한없이 순한 사람들 다투지 않고 함께 어우러진다

고향,
또는 이상향

우리 잃어버린 모든 것이 있는 곳
잃어서는 아니 될 모든 것이 오순도순 모여 있는 곳
다음 세상에라도 기어이 돌아가고 싶은 세상
그곳으로 수묵 편지를 쓴다

수취인은 그 누구여도 좋다
나 혼자여도 좋다 이 편지는 또한 스스로에게 쓰는 편지
구름이 읽어도 바람이 들여다보아도 좋다

새와 나비와 먼 하늘 별과 달
잃어버린 낙원의 모든 주민에게
수묵으로 편지를 쓴다

104

복효근(卜孝根) | 1991년 계간 시전문지 『시와 시학』으로 등단하여 『마늘촛불』, 『따뜻한 외면』, 『운동장 편지』 등 다수의 시집을 펴냈으며, 〈편운문학상〉, 〈시와 시학상〉, 〈신석정문학상〉 등을 수상하였다. 지금은 지리산 아래 살면서 산처럼 푸른 시를 쓰고자 꿈꾸고 있다.

'하늘닮은' 사람과 '하늘담은' 희망 세상 이야기

이 종 근 새전북신문 문화교육부 부국장(수필가, 다큐멘터리 작가)

금빛 햇살이 어찌나 유혹하는지 자연의 향기따라, 이름 모를 들꽃 향기따라 촉촉히 상념에 젖어봅니다. 어느센가, 지붕 같은 하늘채에는 흰구름이 윤무하고 침실 같은 대지와 출렁이는 저 하늘 밑엔 푸른 산과 꼬막 등 같은 사람의 집, 아름다운 산하가 천년의 세월을 아는지 모르는지 무심하게 흐르고 있습니다.

시나브로 야생화들이 무리지어 앞다투어 쑥쑥 커 가면서 해맑은 웃음을 짓습니다. 한국의 자연은 그렇게 봄의 싱그러움, 여름의 푸르름, 가을의 넉넉함, 겨울의 순결한 눈꽃을 통해 각기 다른 아름다움을 발산하고 있다는 오늘에서는.

그대여! 오늘, 당신 닮은 옥색 한지를 샀습니다. 내 맘 가득 담은 종이 위에 물길 트이고 소슬한 바람도 살랑살랑, '고향의 골목' 고샅이 사라진 지금 삶이 소살거리는 곳에 마실을 나왔습니다.

어느 시골집 작은 안마당 장독대에 석양빛 서서히 내리고 있습니다. 붉은 햇살은 처마에 걸터 앉았다가 한 나절 잘 쉬었다 간다고 인사를 합니다. 이윽고, 대금 소리와 함께 타닥타닥 불 지피우는 소리가 들리면 목청 큰 소리꾼의 함성이 서서히 잔잔해지면서 밤은 이내 더욱 깊어지고 그으한 정취를 선사합니다.

심관 이형수작가가 낫으로 가늘고 긴 낭창낭창한 왕죽을 한웅큼 베어 왔습니다. 합죽선에 돌 하나 올리고, 별 하나 얹고, 바람 하나 얹고, 시 한 편 얹고, 그 위에 인고의 땀방울을 떨어 뜨려 소망의 돌탑 하나를 촘촘하게 쌓아 당신에게 '수묵(水墨)편지'를 띄웁니다.

'드러냄'과 '드러남'의 차이를 아시나요? 어느 때부터인가 '드러남' 보다 '드러냄'을 중요시하는 흐름이 우리 사회 속에도 들어왔습니다.

작가는 드러남을 추구합니다. 일례로, 무섭고 용맹스러운 호랑이가 그림에 등장할 때는 익살스럽고 친근하게 다가옵니다.

이때 호랑이와 함께 등장하는 까치는 기쁜 소식만 들려오기를 바라는 마음에서 한 그림에 함께 그려집니다. 작가는 고독의 흔적을 함께 기억하기 때문에 까치와 호랑이는 서로 친구가 될 수 있다고 말합니다.

붓끝을 타고 내린 먹물이 화선지 위에서 마음빛이 되기까지 오랜 수련 과정을 겪은 작가는 그렇게 기다림 끝에, 웃음을 만들어내는 해학과 눈밝은 수행자의 모습을 절절하게 담아내고 있습니다.

불교에 심취한 헤르만 헤세, 종치기 권정생 동화작가 등의 작품이 바로 그것입니다.

이는 실존인물의 사상과 정신을 그림에 옮겨 사람들이 그들의 정신을 본받게 하고자 하는 그만의 독특한 조형의식의 발로인 셈입니다.

또, 소설가 김동리와 시인 미당 서정주 작가를 주제로 한 '소설가와 시인의 두 마음'은 '이보게! 친구. 초의선사는 늙어감과 낡아감은 차이가 있다고 한 말을 기억하시는가'에 대한 답을 전해주는 듯한 느낌입니다.

'이보게! 친구. 뭘 그리도 고민 하능가. 이리와 나와 함께 차나 한 잔 먹고 가소. 이보게! 친구. 차를 따르게 차는 나에게 반만 따르게. 반은 그대의 정으로 채워주게. 가질 것도 버릴 것도 없는 것이 도(道)가 아닌가. 이보게! 친구. 늙을 것인가, 낡을 것인가?'

이는 작가의 메시지입니다.

그의 손을 거치면 어느 새, 기억 속 풍경 위에 자유로운 터치들이 다양한 모습으로 되살아납니다. 작품들은 먹빛의 농담과 붓 터치, 그리고 구속받지 않는 물의 번짐 등을 자유자재로 사용한 까닭에 편안한 느낌으로 다가옵니다.

수묵으로 갈무리되는 산수풍경과 온갖 동식물은 투명하리 만치 맑고 담백한 맛을 자아냅니다. 무엇보다도 담담한 이미지를 통해 시선을 아주 깊은 곳까지 끌고 들어갑니다.

작가는 자연의 형태 속에서 물질적인 실체만을 보는 것이 아니라 자연의 섭리를 보며 그 섭리를 가능케 하는 정신을 파악하고 있기 때문입니다.

세상이 나를 가지고 놀더라도 격분하지 말고 달빛처럼 고요히 자신의 길을 올곧게 가라는 메시지가 또 다른 의미로 다가옵니다. 봄밤이 깊어지자, 달빛은 은가루처럼 고요하게 뜰을 덮었습니다.

달빛을 받은 배꽃은 은빛 등을 걸어 놓은 듯 하염없이 눈부시군요. 한 그루의 배꽃나무, 외로움을 벗삼아 고요하게 존재하는 일상의 빛들을 보듬고 싶은 게 바로 작가의 마음인지도 몰라요.

푸른 산도 자연이요, 푸른 물도 자연 그것이로군요. 산도 자연이요 물도 자연인데, 그 산수 사이에 살고 있는 인간인 나도 자연 그것이로군요.

이같이 자연 속에서 살고 있는 인간인 나도 자연 그것이로군요. 작가는 도연명처럼 자연 속에서 자연대로 자란 몸이니, 늙기도 자연대로 하리라 다짐합니다.

마음에 집착이 없으니 절로 매인 데가 없고, 매인 데가 없으니, 따라서 모든 것이 허허(虛虛)요 자재(自在)로군요. 이쯤이면 사람도 부처가 될 수 있고, 신의 경지에도 도달할 수 있는 것이 아닐까요?

때론 청계수조(淸溪垂釣), 낚싯대를 드리우며 향기 나는 하루를 만들기도 하니, 이 모두가 작품의 소재에 다름 아닙니다.

난초는 맑고 담담함을 나타냈고, 국화는 소박하고 부드러우면서 향기 짙은 작가의 심성이 잘 드러나 보입니다.

"사군자 중에서 하나를 딱 꼬집어서 그것만을 작업하는 것은 아니고 고루 하는 편입니다. 하지만 그 중에서도 필력이 매력적인 난(蘭)과 곧고 강직하면서 오랜 수련이 묻어나야 제대로 맛이 나는 죽(竹)을 선호하는 편입니다."

작가의 문인화는 소재가 다양하기로 유명세를 타고 있어 다른 사람들의 추종을 허락하지 않습니다. 그는 꽃이 필 때의 화려함과 꽃이 질때의 허무함과 공허함이 어우러져 아름다움과 추함이 잘 조화된 '허무(虛無)의 경지'에 이른 작업을 하고 싶다고 합니다.

'내려갈 때 보았네 올라갈 때 보지 못한 그꽃!'(고은)

작가는 다시 내려오면 올라갈 때 보지 못했던 더 많은 세상과 꽃들을 보며 즐길 수 있는 새로운 휴식 시간이 기다리고 있을 것을 믿고 또 기원합니다.

시나브로, 숲은 산들바람에 '색즉시공, 공즉시색(色卽是空空卽是色)'으로 물들었습니다.

하늘을 한 번 우러러보니 바람에 실려 떠도는 너울 한자락과 햇빛 사이로 무지개 되어 떠도는 구름이 이제 막 흘러갑니다.

손으로 눌러 쓴 편지의 기억이 까마득하군요. e메일, 문자 메시지, 카카오톡에 밀려 '손 편지'가 이색적인 느낌으로 다가오는 시대에 살고 있습니다.

이 조그만 조각배 서신에 살듯한 정을 담아 이 계절이 다 가기 전, '슬로시티' 손 편지 한 통을 써서 당신에게 부치고 싶은 오늘입니다.

심관 이형수의 오십천 귀거래사
- 영덕의 인물 나옹선사, 목은 이색, 장계향 -

이 나 나 미술평론 / 미술사학 박사

통(通)과 변(變)의 자유자재한 경지

서양미술사에서 흔히 근대라고 부르는 시기부터 현대미술로 접어드는 시기의 조각과 회화는 대부분의 조형들이 단순하고 생략적이며 비대칭적이다. 그런데 이 조형들이 왠지 낯설지 않고 마치 어디에선가 본 듯한 것은 바로 원시미술과 고대미술에서 영향을 받았기 때문이다. 1900년대 전후 서양의 마이욜, 자코메티 같은 현대조각가나 피카소 같은 화가들은 고대의 무덤 벽화나 조각물 또는 남미 섬의 원시 샤머니즘 조각들에서 현대미술의 길을 발견했다. 오늘날에도 다수의 작품들은 이런 고대와 중세의 조형들과 맞닿아 있다. 이렇게 예술이나 문화는 그냥 새로운 것은 없다. 끊임없는 전 시대의 학습 속에서 창조가 나온다. 전통은 새로운 창조의 바탕이 된다.

중국 위진남북조 시대의 유협은 『문심조룡(文心雕龍)』에서 통변(通變)의 예술을 논했다. 통변은 원래 『주역』에서 "다하면 변하고, 변하면 통하고, 통하면 영원하다."[1]고 한 것에서 인용했다. 유협은 자신의 문학 이론에 통변을 적용하여 '통(通)'을 통한 전통 계승의 일면과 '변(變)'이라는 변화 발전의 창조적 일면을 제시했다. 즉 전통의 법을 완전히 알아야 마침내 자유로운 창작의 경지에 도달할 수 있다는 것이다.

동·서양 모두 시문학이나 그림에서 창신과 복고의 끊임없는 반복 속에서 새로운 창조를 이루었고, 위대한 시인과 화가들이 탄생되었다. 대표적으로 조선후기 겸재 정선은 중국의 전통문인산수화풍을 두루 섭렵한 후 가장 한국적이고 자주적인 진경산수화풍을 완성했다.

심관 이형수는 전통문인화로 자신만의 통과 변의 자유자재한 경지를 이룩했다. 그는 가장 고전적인 양식에 성실했고, 다시 그 고전으로 자신만의 경지를 완성해가고 있다. 풀과 나무가 그 뿌리와 줄기를 각각 땅에 내리는 점은 공통된 속성이지만, 그 각각의 향기와 맛은 햇빛과 영양을 흡수하는 정도의 차이에 따라서 달라진다. 심관의 문인화는 전통을 계승했지만 그 자신만의 고유한 언어와 색깔 그리고 풍격을 지니고 있다.

이번 심관 이형수의 '오십천 귀거래사'는 고려 말의 고승 나옹선사와 충절 문인 목은 이색 그리고 조선 중기의 여장부 장계향 등 작가의 고향인 경북 영덕이 자랑하고 기리는 인물들을 전통적인 동양적 사고와 철학적 관념위에 현대적인 작가의 관념으로 그려낸 내면의 소리이다.

1) 『周易』, 「系辭傳」, "窮卽變 變卽通 通卽久"

그림 속에 사람이 있어야 한다(畵中須有人)

옛 문인들은 자신이 시인이라는 생각을 하지 않았고, 뛰어난 시를 쓴다고 생각하며 시를 쓰지 않았다. 마치 일기를 쓰듯이 그때그때의 일어난 감정을 있는 그대로 시라는 형태를 빌려 표현했을 뿐이다. 하지만 오늘날 시는 시인의 전유물이고, 그림은 화가의 전유물이 되어버렸다. 그래서 자신의 생각을 진실 되게 표현하는 것이 아니라 남에게 보이기 위해 거짓으로 시를 쓰고, 그림을 그리는 경우가 많다. 이 때문에 시와 그림 속에 내가 없다. 청나라 시인 철보(鐵保)는 『매암시초(梅菴詩鈔)』序에서,

> 시로 일을 서술하니 임금의 은혜를 기록하고, 宗社가 영원할 것을 기원하며, 부모님에 대한 그리움을 펴고, 형제 사이 우애의 즐거움을 묘사하며, 부부의 사랑을 도탑게 하고, 붕우의 정을 이어주며, 산수의 기이한 자취와 풍운의 변화무쌍한 자태와 금수초목에까지 미루어서 흥을 기탁하고 회포를 푼다.[2]

라고 했다. 조선시대 최고의 시인으로 불리는 신위(申緯)는 제자인 박영보와 조운경에게 시를 지을 때 "시 속에 사람이 있어야 한다.(詩中須有人)"와 "시 밖에 오히려 일이 있다.(詩外尙有事)"를 제시하였다.

> 시를 배움에는 本領이 있어 貌襲으론 도달할 수 없다. 崑山사람 修齡 吳喬[3]가 시를 논한 말을 이끌어서 "시 속에 사람이 있어야 한다.(詩中須有人)"라는 것을 취하고, 또 소동파가 老杜(杜甫)를 논한 말을 이끌어서 "시 밖에 오히려 일이 있어야 한다.(詩外尙有事)"를 취하였다. … 이 때문에 시를 읽으면 그 사람을 알고, 또한 때와 지역을 안다. 이 때문에 반드시 내가 있는 것이니 그렇지 않으면 모두 가짜인 것이다.[4]

신위는 시를 배움에는 모습(貌襲)으론 도달할 수 없다고 하고, 시 속에 내가 있지 않으면 모두 가짜라고 하여, 시인이 '성정(性情)'의 감응을 따라야 함을 강조했다. 심관 이형수의 그림 속에는 그가 있고, 그의 고향 영덕이 담겨있다. 그는 명작을 남긴다는 생각으로 그리지 않는다. 그저 자신의 이야기와 생각, 고향을 담아낸다.

오십천 귀거래사 - 나옹선사, 목은 이색, 장계향

이번 심관 이형수의 문인화전 면면은 영덕의 인물 나옹선사, 목은 이색, 장계향을 주제로 삼았다. 심관은 나옹선사, 목은 이색, 장계향을 조명하는 문인화전을 통해 자신과 인간의 삶에 대한 깊은 성찰을 보여준다. 고려 말의 고승 나옹선사(懶翁禪師, 1320-1376)는 지금의 경북 영덕군 창수면 출신으로 조선을 건국한 태조 이성계의 왕사인 무학대사를 제자로 둘 정도로 당대의 고승이었다. "청산은 나를보고 말없이 살라하고 / 창공은 나를보고 티없이 살라하네 靑山兮要我以無語 / 蒼空兮要我以無垢……."로 더욱 회자되는 인물이다.

2) 鐵保,「梅菴詩鈔」『惟淸齋全集』, 續修四庫全書 1476, 上海古籍出版社, 1995, 275-276면, "且詩以述事 紀君恩 緬祖德 申屺岵之思 寫棠棣之樂 篤室家之愛 聯友朋之情 推之山水奇蹤 風雲變態 鳥獸草木 託興適懷"

3) 吳喬(1611-1695), 修齡은 자이고, 喬는 이름이다. 저서로는 『西崑發微』, 『圍爐詩話』가 있다.

4)『全藁』,「北轅集二」,〈論詩 爲錦舲, 荷裳二子作〉, "學詩有本領 非可貌襲致 詩中須有人 崑山吳修齡喬修論詩語 詩外尙有事 東坡論老杜語… 因詩知其人 亦知時與地 所以須有我 不然皆屬僞"

목은 이색(牧隱 李穡, 1328-1396)은 경상북도 영덕군 영해면 괴시리 출생으로 고려 말기 포은 정몽주, 야은 길재와 함께 삼은(三隱)의 한 사람이자 충신으로 널리 알려져 있다. 이색을 주제로 한 작품들 대부분은 사군자화와 십군자화의 소재인 난과 소나무 등과 접목시켜 이색의 지조와 충절이 더욱 강조되었다.

장계향(1598-1680)은 조선 선조대(1567-1608)에 양반이었지만 노력 없이 얻은 상속재산을 부끄러워하고 노동을 통해 스스로 먹거리를 찾고자했으며, 임진왜란과 병자호란의 난세에 도토리 죽으로 백성의 굶주린 배를 채워주고, 외롭고 병든 이를 도우면서도 일곱 아들을 훌륭하게 키우고, 사랑과 나눔의 모심(母心)을 실천하여 조선 최초로 여중군자(女中君子)의 칭호를 받은 인물이다.

심관 이형수의 '나옹선사, 목은 이색, 장계향'은 작가의 불교와 유교적 사상에 대한 근원적 바탕위에 고향 영덕에 대한 간절한 애향심을 기저로 자신과 인간의 삶에 대한 깊은 성찰을 담았다.

心觀 李亨守

동해안으로 흐르는 오십천이 있는 영덕
에서 1952년에 태어나 동국대학교를
졸업하였다.
여섯번의 개인전 '필묵의 즐거운', '먹빛
이 마음빛이다', '까치는 호랑이의 외로
움을 안다', '붓끝에서 피어나는 고향의
마음', '수묵에 담긴 나옹선사의 마음',
'수묵에 담긴 목은 이색의 詩心' 세번의
초대전 독일 스판다우 문화의집, 함부르
크 국제 민속 박물관, 경주 나우 갤러리
에서 가졌다.
(사)한국서가협회 초대작가, 본회 수석부
이사장과 경북지회 초대지회장을 지냈
다. 지금은 본회 자문위원, 경북지회 명
예회장을 맡고 있다.
붓 길을 통해 고향의 마음을 화선지 위
에 수묵으로 아름다운 흔적을 남기려고
정진하고 있다.

경북 포항시 북구 새천년대로 1123번길 14, 304호
(창포청구타운상가)
TEL : 054-246-0991 H.P : 010-3817-0991

영덕 대게의 맛
盈德 文香의 맛
心觀 孝童님의 수묵편지

인 쇄 일 2017. 3. 13
발 행 일 2017. 3. 18

발 행 인 이 형 수
경북 포항시 북구 새천년대로 1123번길 14, 304호
(창포청구타운상가)
TEL : 054-246-0991, 010-3817-0991

제 작 처 (주)도서출판 서예문인화
서울 종로구 사직로10길 17(내자동 인왕빌딩)
TEL : 02-738-9880 FAX : 02-738-9887

사진촬영 안 성 용 (다큐멘터리 사진가)
대상과 작가, 사진과 대상사이에 상호커뮤니케이션에
관하여 진술체계를 연구하고 있다.

I S B N 978-89-8145-557-6

정 가 15,000원

본 책의 그림을 무단으로 복사 또는 복제할 경우
저작권법의 제재를 받습니다.